"十四五"职业教育国家规划教材

立体构成（第3版）

THREE-DIMENSIONAL COMPOSITION

主　编　秦怀宇　韦文波
副主编　李启波
参　编　牟甜甜　李炜　孙

北京理工大学出版社
BEIJING INSTITUTE OF TECHNOLOGY PRESS

内容简介

立体构成是造型设计的基础课程。它不追求具体的实用功能，而是通过训练，使学生初步掌握材料的点、线、面、体的要素、特性及构造、形态、工艺等方面的知识，培养学生对造型的感觉能力、构成能力和想象力，同时培养学生的三维意识，为进入立体设计打下基础。

本书为"十四五"职业教育国家规划教材。全书主要介绍立体形态构成的基本原理、构成方法，在强调基础理论的同时侧重于讲述形态的应用，通过产品、雕塑、建筑、展示等方面的立体形态应用，展现形态与空间的现实意义，引导学生在具体的环境中认识形态的美、空间的美，从而自觉提高对形态的感悟能力、洞察能力，并逐步提高有目的的形态创造能力。

本书可作为高等职业院校艺术设计类专业用书，也可作为艺术设计工作者和艺术爱好者的自学参考书。

版权专有　侵权必究

图书在版编目（CIP）数据

立体构成 / 秦怀宇，韦文波主编 . —3 版 . —北京：北京理工大学出版社，2024.1 重印
ISBN 978-7-5682-7929-1

Ⅰ . ①立…　Ⅱ . ①秦…②韦…　Ⅲ . ①立体造型－高等学校－教材　Ⅳ . ① J06

中国版本图书馆 CIP 数据核字（2019）第 253276 号

责任编辑：江　立	文案编辑：江　立
责任校对：刘亚男	责任印制：边心超

出版发行 / 北京理工大学出版社有限责任公司
社　　址 / 北京市丰台区四合庄路 6 号
邮　　编 / 100070
电　　话 /（010）68914026（教材售后服务热线）
　　　　　（010）68944437（课件资源服务热线）
网　　址 / http : //www.bitpress.com.cn
版 印 次 / 2024 年 1 月第 3 版第 8 次印刷
印　　刷 / 河北鑫彩博图印刷有限公司
开　　本 / 889 mm×1194 mm　1/16
印　　张 / 7
字　　数 / 226 千字
定　　价 / 49.80 元

图书出现印装质量问题，请拨打售后服务热线，负责调换

PREFACE 前言

职业教育作为一种类型教育，肩负着培养多样化人才、传承技术技能、促进就业创业的重要职责。艺术设计类教育作为职业教育体系的一个分支，在不断探索中蓬勃发展，其教学方式、学习方式也发生了巨大变化，迫切要求高等职业院校创新教学模式与方法，改进教学内容与教材。

本书编者所在的苏州工艺美术职业技术学院通过推进艺术设计教育的国际化进程，创造性实践"主题教学法"取得了良好的教学效果。主题教学法以培养综合学习能力为目的，以研究实际问题为教学方式，以解决问题与系统学习的统一为原则，教学过程中以学生为主体、以问题为媒介，侧重学生对原理方法的掌握，引导学生在任务驱动下自主地搜寻信息、分析问题、设计方案，强调学生在设计情境中自由探索，获得具有完整思考的自我体验。

本次修订依据党的二十大报告提出的"坚守中华文化立场"，"推进文化自信自强"，"不断提升国家文化软实力和中华文化影响力"等理念，糅合了中国传统美学、传统建筑、民间工艺、器物造型等传统文化元素，坚持古为今用、守正创新，根植本民族历史文化沃土，将思政元素自然融入专业知识，提升学生文化自信。此外，还新增3D打印技术，以及孔明锁制作和线材构成、面材构成、块材构成实例制作等内容，融入新技术、新工艺及传统技艺，增强教材参考性和实用性；同时更新拓展了相应的数字化资源，给学生以更大的自主探究空间，有助于授课教师优化教学设计，丰富教学手段。

教材在构建专业知识体系的同时潜移默化地强化学生对中国传统美学、传统文化的认同；注重形态创新的思维训练和前沿教学理念的创新应用，吸收新技术、新方法，把握专业发展的最新动向；强化实践操作和技能训练，帮助学生构建从理论到实践的转换和认知能力，激发学生学习兴趣并提升设计实践与创新应用能力。

本书内容是编者对设计教育、立体构成教学的一些尝试和探索，难免存在疏漏和不足之处，敬请广大读者指正。

编 者

CONTENTS 目录

01 第 1 章 立体构成概述

1.1 构成与立体构成 // 001
1.2 空间与立体构成 // 006
1.3 立体构成的研究范围 // 009
1.4 立体构成的意义和作用 // 012
1.5 立体构成的学习方法 // 012

02 第 2 章 立体构成的形式美法则

2.1 形式美的基本法则 // 016
2.2 形式美法则是艺术创作的重要元素 // 022

03 第 3 章 立体构成的构成要素

3.1 材料与肌理要素 // 024
3.2 结构要素 // 030
3.3 造型要素 // 031
3.4 感觉要素 // 040

04 第 4 章 立体构成的表现形式

4.1 线的立体构成 // 048
4.2 面的立体构成 // 053
4.3 块的立体构成 // 058
4.4 声、光、电多媒介构成 // 060
4.5 综合立体构成 // 068

05 第 5 章 立体构成的技术要素与步骤

5.1 创意和计划 // 080
5.2 图样与选材 // 082
5.3 测量和放样 // 083
5.4 初加工与精加工 // 084
5.5 成型与组接 // 086
5.6 抛光与上色 // 086
5.7 实例制作 // 087

06 第 6 章 立体构成在设计中的应用

6.1 立体构成在产品设计中的应用 // 092
6.2 立体构成在环境艺术中的应用 // 100
6.3 立体构成在展示设计中的应用 // 103
6.4 立体构成在服装设计中的应用 // 105

参考文献 // 107

第1章 立体构成概述

CHAPTER I

学习目标

1. 了解立体构成的定义、起源与发展并明确其研究范围、意义和作用，掌握立体构成的学习方法；
2. 了解中国传统美学思想及其造型语言；
3. 具有一定的人文、艺术和传统美学素养。

1.1 构成与立体构成

1.1.1 包豪斯与三大构成

构成教学在艺术设计基础教学中有着非常重要的作用，是学生进入专业设计前的必要训练。其主要功能在于引导学生进行思维启发和探索，激发学生的创作欲望和创新意识。"构成"，从字面上来理解就是解构、组合、重构之意，在设计教学中通常是指利用一定的元素进行理性分析，按照一定的方法、法则进行组合、变化而创造出新的视觉形态。这种形态往往是纯粹或抽象的。

构成教育包括平面构成、色彩构成、立体构成，通常称之为"三大构成"。最早的构成教育出现在1919年的包豪斯设计学院，在其创始人格罗皮乌斯提出的"艺术与技术的统一"口号下，受荷兰风格派所主张的"一切作品都要尽量简化为最简单的几何图形，如立方体、圆锥体、球体、长方体或是正方体、三角形、矩形等"的观点影响，包豪斯努力探究新的造型方法和理念，对点、线、面、体等抽象设计元素进行大量细致、深入的研究，其中代表性的人物有康定斯基、伊顿和阿尔巴斯。康定斯基开创了平面构成教育的先河，他的《点、线、面》一书对后来平面设计的发展以及现代艺术设计都有着深远的影响；伊顿的《色彩艺术》为色彩构成教学提供了沿用至今的理论指导；阿尔巴斯则最早开始使用纸板进行立体形态研究，目前的立体构成教育中也仍将纸质材料的立体表达作为重要的教学内容。包豪斯学院所开设的"三大构成"全新课程为现代构成教学打下了坚实的基础。

1.1.2 什么是立体构成

立体形态本质上是由外力与内力共同运动变化所构筑生成的。"立体构成"这门课程主要就是研究立体形态形成的原因和规律，将纯粹或抽象的造型要素以视觉

和力学原理为依据,并按照一定的构成原则进行组合,进行立体形态的设计构思,其目的是创造出富有个性、美感的立体形态。

立体构成作为传统艺术设计专业的基础课程,其训练方法目前基本上还是遵循创始人阿尔巴斯的教学理论,在不考虑其他附加条件的情况下研究纸材的空间美感,通过纸板来研究立体形态和空间关系。长期的实践表明,这一训练方法对学生的思维拓展、形态创新能力的提高起到了非常有效的作用。但是随着时代的发展进步,人们的观念在不断更新,社会需求也在发生着变化,这就对立体构成的教学提出了新的要求。它要求我们在教学中不断创新与发展,在理论和实践上紧跟时代发展的脉搏,通过课程训练使学生的设计观念得以扩展和深入,提高学生的形态创新能力,使其能够用理性与感性完美统一的认识去看待设计,创造更美、更和谐的视觉环境。

在进入立体构成学习前首先要明确一点,那就是"形态"与"形状"的区别。平面造型中物象的外轮廓称为形状。在立体造型中,形状是指立体物在某一距离、角度、环境条件下所呈现的外貌。形状是相对孤立而恒定的,而形态是指立体物的整个外貌。可以说,形态是由多个形状构成的综合统一的视觉概念,它具有整体性和关联性。也就是说,形状是形态的诸多面向中的一个,形态则是诸多形状构成的统一体。形态是立体造型给人的全方位的印象,是形与神的统一。

作为研究形态创造与造型设计的独立学科,立体构成的原理已广泛地应用于工业设计、展示设计、环艺设计、包装设计、POP广告设计、服装设计等领域。除在平面上塑造形象与空间感的图案及绘画艺术外,其他各类造型艺术都应划归立体艺术与立体造型设计的范畴。它们的特点是,以实体占有空间、限定空间并与空间一同构成新的环境、视觉产物,因此也有人称它们为"空间艺术"。

立体构成是一种艺术训练方法。它引导造型观念,训练抽象构成能力,培养审美感知能力。立体构成是三维度的实体形态与空间形态的构成,其结构要符合力学要求;同时,材料也影响和丰富着其形式语言的表达。材料、工艺、力学、美学等相关要素的介入,是立体构成艺术与科学相结合的体现。

在构成教学体系中,立体构成与平面构成和色彩构成是相互关联的,可以说是对平面、色彩与空间的综合理解。它通过相对单纯的材料来研究形态的所有可能性,目的在于对立体形态进行合理的解构、分析,创造出新的形态。这就要求学生从理论上加强造型观念的培养,从诸多方面进行形态要素的分解、组合等综合训练,从而加强对形态的全面理解,得到造型意识的升华。作为形态研究的主体,我们除了对造型结构的把握外,还应重点在造型的材质和空间环境的互动上加强训练(图1-1~图1-6)。

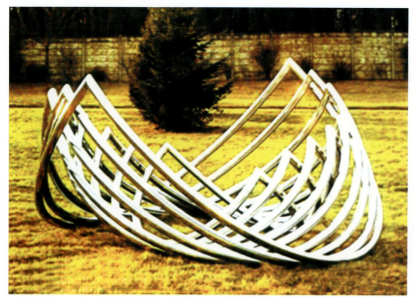

图1-1

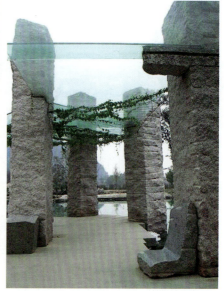

图1-2

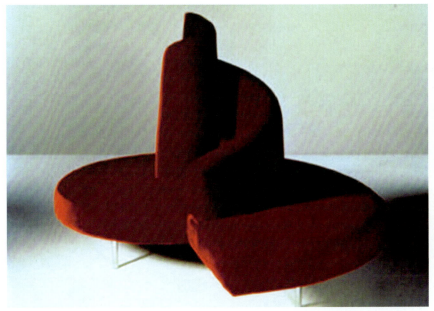
图1-3

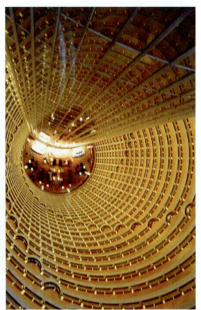
图1-4

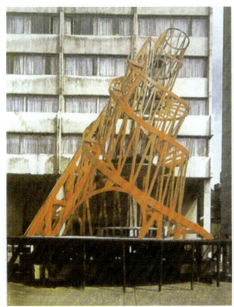
图1-5

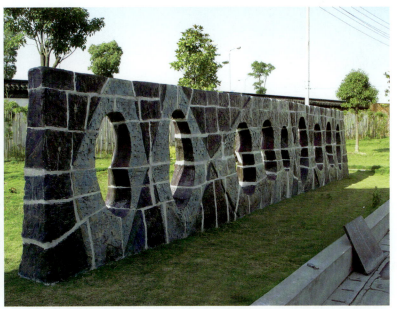
图1-6

1.1.3 立体构成的起源与发展

立体构成作为研究空间立体形态关系的学科，最早是由包豪斯设计学院创立的，与雕塑、建筑、绘画以及技术等的发展都有着密不可分的关系。

20世纪初，随着包豪斯设计学院的创建与发展，立体构成逐渐发展成为一门专门研究空间形态和形态空间关系的系统课程。立体构成经历了以下几个发展阶段或流派。

1. 立体主义

立体主义的基本原则就是用几何形体（圆柱体、锥体、立方体、球体等）来表达客观对象，即把外部世界以一系列不同平面、不同时空的构成方式，进行不同的视觉解析和表现（图1-7和图1-8）。

2. 未来主义

未来主义主张描绘运动着的人物形态，并将其进行解析、映叠重构，通过色线、色点、色束表现光的闪耀与动感（图1-9）。

THREE-DIMENTIONAL COMPOSITION

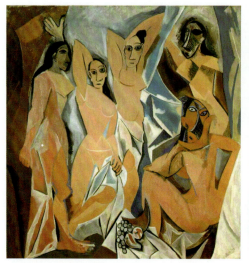
图 1-7

图 1-8

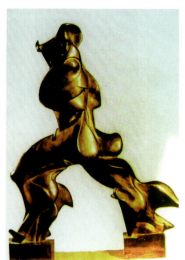
图 1-9

3. 荷兰风格派运动

荷兰风格派运动主张用纯粹几何形的抽象来表现纯粹的精神，将设计的外形缩减为几何形状，而且颜色只使用黑与白两种原色（图 1-10）。

4. 俄国构成主义运动

俄国的构成主义运动发展时期为 1913 年至 20 世纪 20 年代。构成主义是指由一块块金属、玻璃、木块、纸板或塑料组构结合成的雕塑（图 1-11）。构成主义从形态关系出发，更多地探索纯粹几何形态的构成性，以感觉性、自由性的方法创作作品，代表人物为塔特林。

5. 德国包豪斯艺术学院

包豪斯艺术学院的创办人兼校长格罗皮乌斯的教学，为德国国立建筑工艺学校带来了以几何线条为基本造型的全新设计风格。这种理性的科学设计法则奠定了立体构成教学的基础。

包豪斯设计学院

6. 解构主义

解构主义于 19 世纪 60 年代缘起于法国。解构主义这个字眼是从"结构主义"中演化出来的。解构主义实质是对结构主义的破坏和分解，用分解的观念，强调打碎、叠加、重组，重视个体和部件本身，反对总体统一而创造出支离破碎和不确定感，代表人物为雅克·德里达（图 1-12）。

立体构成从创始到现在已逾百年，现在的立体构成更加成熟，也更加具有设计感。除了将艺术与技术统一以外，还将商业与艺术、思想与艺术融入了立体构成之中，以更为夸张、更具表现力的形式展现作品。画面分别是利用照片构成的汽车造型（图 1-13）和利用钢铁制作的汽车停放地（图 1-14），两种设计都以十足的表现力和冲击力展现了立体构成作品的特点，为观者带来更多的震撼与创意。

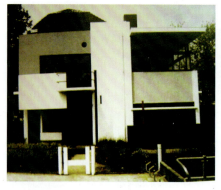
图 1-10

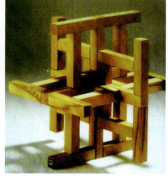
图 1-11

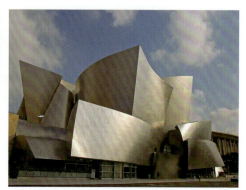
图 1-12

当代的立体构成追求的是设计上的创造性与美观、实用性的结合，在设计中对作品的理解和思想的投入更为丰富，也更具有个人色彩，能以最大的创意性和表现力来获得观者的认可。如内外都以立方体相交的建筑立体构成（图1-15），这样的作品能给观者更强烈的视觉震撼；利用人形雕塑的嘴巴作为水的出口（图1-16），充满了观赏性和创意感。

在大众思想日趋多元化和个性化的当下，立体构成的发展趋势也会以这个形式发展下去，作品会具有浓重的个人色彩，在设计材料的使用上会趋向多元化、大胆化，在色彩的运用上也会以鲜艳、多彩、充满感性为主。如画面中的立体构成是利用3D技术制作的，奇特的造型组合和色彩运用，以及元素的多元化会带给观者与众不同的视觉感受（图1-17和图1-18）。

立体构成的发展趋势也体现在设计造型上，新的立体构成可能追求的是两个极端——极简与极繁，以具有鲜明特点的形式来表现作品。如画面中的纸艺立体构成采用的是多面层叠的极繁设计手法，繁复的设计方式带给作品极强的专业性和个性化（图1-19和图1-20）。

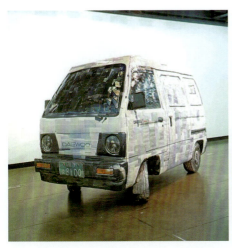

图 1-13

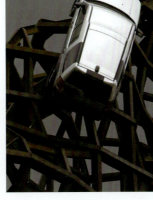

图 1-14

图 1-15

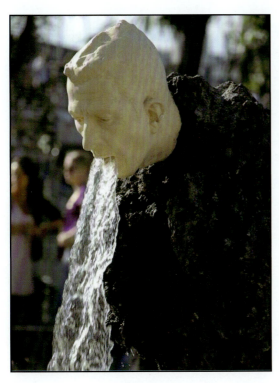

图 1-16

图 1-17

THREE-DIMENTIONAL COMPOSITION

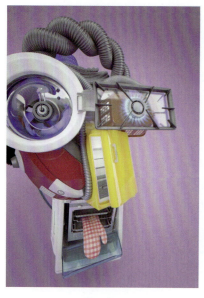
图 1-18

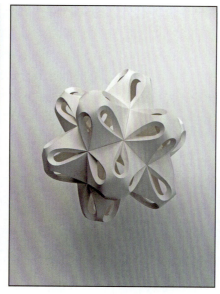
图 1-19

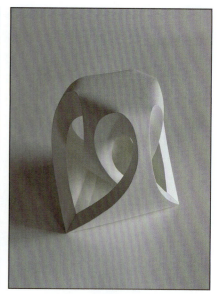
图 1-20

1.2 空间与立体构成

"空间是运动着的物质的存在形式",这是《辞海》中给出的空间的定义。空间的本质是和物质的存在联系在一起的,空间的存在和物质的存在是一致的。有物质就有空间,没有物质就没有空间,空间是物质存在的一种表现,整个物质世界就是一个巨大的物质空间,不同形态的物质对应着不同形态的空间,空间和物质形态密切联系着。因此,只有从物质形态进行分析,才能认识到这一类物质形态空间的存在,才能对空间有完整而正确的认识。

"空间是一个空洞、无限、静止的世界",牛顿和康德都持有这样一种"绝对空间"的观念。我们的常识也支持这种看法。我们认为空间是空的,可以在里面装各种物体;或者说空间像一个舞台,让各种事物在上面亮相表演,这些事物与空间无关,对空间不产生影响。牛顿认为,绝对的空间与一切外在事物无关,它处处均匀,永不迁移。康德认为,我们可以设想一种绝对的虚空,里面空无一物。不过,爱因斯坦的相对论提出的空间概念却与此截然相反。他认为空间不是处处均匀的,也不是一个舞台和空盒子,而是各种事物的组合和连接,是事物间各种关系的网络。空间、时间、物质或事件是不可分割的,它们组成了一个极其复杂的"关系网"。事件皆是在时空背景下发生的,不存在与事物割裂开来的时空背景。所谓空间和时间就是事物或事件之间各种性质不同的关系,也就是说不存在所谓虚无的空间,事物本身就是空间,事物的组合就是空间。

若仅限于立体形态的狭隘范围来定义,空间是一种被限定的三维环境,一个内空体,一个可以被感知的场所。人们在与自然的不断接触、碰撞及不断转换的空间中,渐渐形成了一种特有的空间审美观。

现代的立体形态训练不应单纯局限在物体本身,而应注重描述环境与物体的关系,所谓的环境就是一个空间概念,即包括物理空间和心理空间。每一件作品都应在造型与环境对话中给人视觉、听觉、嗅觉的全方位的感受。比如一件雕塑或一座建筑,它们的存在都应考虑到与周围环境的呼应,它们的美会因空间的多种情感而变得更加生动。中国古代老庄哲学十分强调"空""无"的美学观念,认为无形比有形更富有表现力。中国古典建筑非常讲究通透、内外合一,将建筑实体与空间自然融合成有机的整体,丰富了空间的层次,拓宽了人的想象空间。当今,人类加强了对环境的保护,在设计方面向往一种人与自然协调的空间环境。这种形式在设计中被广泛推崇。例如美国著名建筑设计师赖特设计的流水别墅,就充分利用地形、水体等自然环境,依山傍水,造型独特,做到了建筑主体与自然环境的完美结合。建筑形态不是刻意强加于环境,而是自然"成长"于环境,是形态与空间环境相互依存的一个典范(图 1-21)。

美国人西蒙兹说:"俯瞰地球表面或沿着地球表面任

何一个方向漫游，我们总能发现，土地的格局、岩体、动植物之间存在着明显的和谐关系，形成完整的统一体。"在中国，"天人合一"是传统哲学和审美思想的基本精神，也正体现了这种和自然和谐、亲密的关系，即"意"和"境"的高度统一。这种"统一"也就是在立体构成学习中应该强调的完整性之一。

空间是不可捉摸的虚无状态，但它对于立体形态的设计却非常重要，所以应该把它作为整体设计的一种要素来考虑。在立体构成中空间体验显得尤为重要。在环境艺术设计、展示设计等专业中，空间是评判设计成败的关键因素之一。中国画的传统技法中讲究的"密不透风、疏可跑马"，也是对空间要素的一种诠释。

空间概念理解

在现代，人们对空间的概念不仅仅局限在三维空间当中，而是把人的意识形态也作为空间的延续。一件好的作品能让人产生无限的遐想和精神的满足，这种联想是不受空间和时间限制的。我们很早就以一种感性的思维意识到，要认识完整复杂的世界，必须要有一种精神的超越。建筑通过其特有的空间结构关系和艺术表现力传递着建筑的情感。比如上海金茂大厦的整体造型，就有意识地借鉴了中国古塔的变化韵律，给人以古塔的定位联想；而强化造型透视的以逐层急促加快的节奏向上伸展，增强了塔楼固有的高度感，高峻威严，挺直雄健（图1-22）。

在设计学习的初级阶段，最重要的是加强创意思维的训练和潜力的挖掘，而立体构成正是这个阶段关于空间思维的重要训练课程。可以把空间分为客观空间和主观空间，客观空间是指作品本身和限定的空间环境，是作者创造的和客观存在的。主观空间则是非物质空间，是起到一个互动的作用的空间，即作品对观者的影响。例如人们走进庙堂，面对高大的佛像和庄严的建筑，会自然地产生一种卑微、景仰、崇敬的心理感受，这种感受便是主观意识形态的反应。这种非物质空间的感受是对物质世界的延伸。主观空间和客观空间的相互交融、渗透便构成了"空间综合形态"概念。

空间与时间是相对应的。当同一空间中时间发生变化时，空间就会出现叠加、多镜像等错综复杂的表达方式。"雕栏玉砌应犹在，只是朱颜改"和"山围故国周遭在，潮打空城寂寞回"等诗句都描写了同一空间由于时间的改变而产生的变化。对于时空的相对性理解能让我们对空间有一种意识延伸的能动性，从而对立体形态的认识更加深入、完整。

物质空间和非物质空间都是立体构成要表达的内容，因为二者是一个整体，是通过视觉、触觉等来面对的完整形态。在立体构成学习中，应更多强调对空间的理解，用一种感性的思维方式体验空间（图1-23～图1-31）。

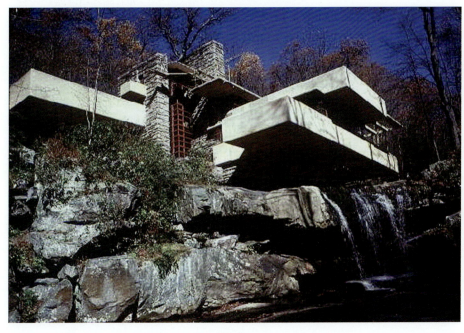

图 1-21

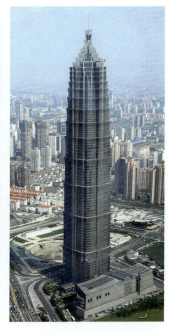

图 1-22

THREE-DIMENTIONAL COMPOSITION

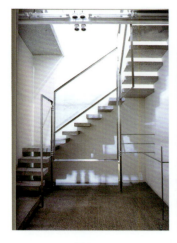
图 1-23

图 1-24

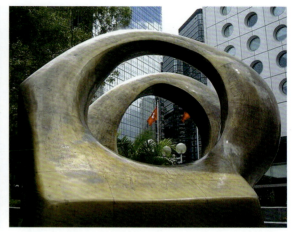
图 1-25

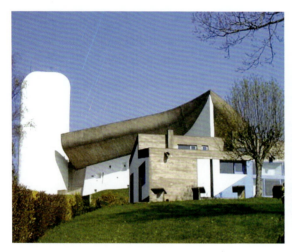
图 1-26

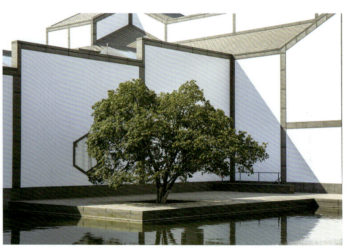
图 1-27

图 1-28

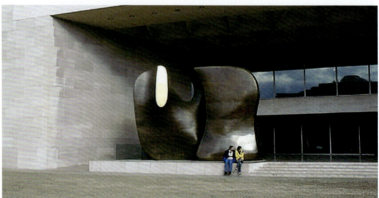
图 1-29

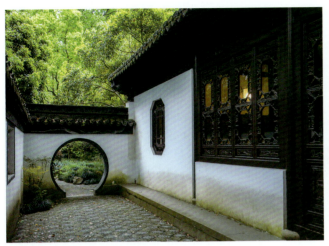
图 1-30

图 1-31

1.3 立体构成的研究范围

属于立体构成设计范围的内容很多，现代建筑、室内展示、园林景观、工业产品造型、服装设计和视觉传达艺术领域，都存在实体性立体结构表现的可能。从大的方面看，立体构成的研究范围可分为自然形态和人工形态两大类。

自然形态是指在自然法则下形成的各种可视或可触摸的形态。它的存在不随人的意志改变，如山石树木、鸟兽鱼虫等。自然形态又可分为有机形态与无机形态。有机形态是指可以再生的、有生长机能的形态，它给人舒畅、和谐、自然、古朴的感觉；无机形态是指相对静止，不具备生长机能的形态。

人工形态是指人类有意识地将各种视觉要素进行组合加工而产生的形态，它是人类有意识、有目的、主观能动的创造结果，凝聚着人的智力和体力。有的人工形态是根据实用需求来设计的，如建筑物、汽车、家具、服装等；有的则是将形态本身作为欣赏对象来设计的纯艺术形态，如雕塑、景观等。

人工形态根据造型特征可分为具象形态与抽象形态。具象形态是依照客观物象的本来面貌构造的写实形态。它反映物象的本质真实状态，但也有创造的成分，是一种模仿自然的创造。抽象形态是在模仿自然的形态基础上进行再度提炼、概括，是根据原形的概念及意义而创造的观念符号，使人无法直接辨清原始的形象及意义。它是人类对美的一种新的思维方式。抽象形态由点、线、面、体等抽象元素组成，其实宇宙间的万物，虽然千变万化各不相同，但其外形都可以解构成点、线、面、体等基本要素。在现实生活中，抽象形态被直接应用于建筑、雕塑、服装等诸多领域。在立体构成的课程中，抽象形态的训练也是主要的学习任务之一。

自然界有着无穷无尽的形态，我们所有人工形态的创造几乎都是从自然形态中总结规律而得到启迪的。我国古代书画创作讲求的"外师造化，内发心源"，其实就是一种在自然形态基础上的主观创造。人类从直立行走、拿起第一根棍棒开始就进入了改造自然的历程，当然也开始了创造形态的历史。人类通过不断的努力，通过对自然形态的模仿、概括、提炼，最终形成了今天丰富多彩的形态世界。

影响形态的因素是多种多样的，可以概括为下面两大类。一是自然的因素。所谓的自然因素一方面指各种材料本身的特性、结构、物理属性，另一方面指人们所置身的伟大自然的力量，包括重力、物质运动等。二是人的因素，包含人对形态的认识程度、工艺加工手段、文化因素等。

通过长期的实践和积累，人类对形态美的认识已经形成了一些公认的标准。一个人可以通过学习各种知识以及有关美的理论来提高自己对形态美的认知能力和创造能力；同时也只有通过训练，设计者才有可能脱离原始的造物水平，用专业的水准对那些抽象的、零碎的、复杂的、模糊的有关美的知识和经验进行整理、加工和完善，创造出符合需要的美的形态（图 1-32 ~ 图 1-44）。

THREE-DIMENTIONAL COMPOSITION

图 1-32

图 1-33

图 1-34

图 1-35

图 1-36

图 1-37

第 1 章 立体构成概述

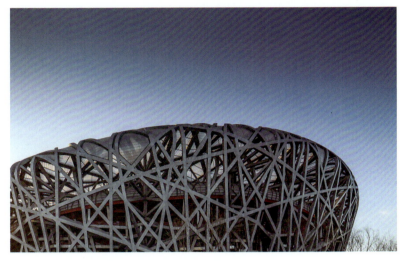

图 1-38

图 1-39

图 1-40

图 1-41

图 1-42

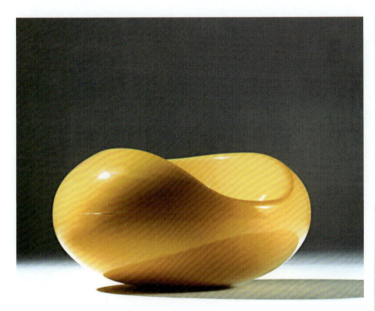

图 1-43

图 1-44

THREE-DIMENTIONAL COMPOSITION

1.4 立体构成的意义和作用

学习立体构成的关键在于创造新的形态，提高造型能力，同时掌握分解形态、对形态进行科学解剖并重新组合的能力。立体构成的原理和思维方法为我们提供了广泛的构思方案，平时需要积累更多的形象资料，为从中选优创造条件。

人们对形态的认识是由浅到深，从自然形、变形、夸张到装饰形象，从提炼、归纳到抽象形态的复杂过程，它可分解为点（块）、线（条）、面（板）。立体构成以自然、生活为源泉，其形态皆可在自然形态中找到根据，天、地、日、月、山川、湖泊、花草……特有的物象形态无所不在。

立体构成的学习作为基本素质和技能训练，在艺术设计教学中必不可少。它的训练过程讲究眼睛（观察）、大脑（理解、构思）和手（表现）协调并用，根据不同的视觉形态元素、成型材料、构造方式和造型法则，展开对立体构成的学习与探讨，对于培养学生敏锐的观察力和丰富的想象力以及了解立体空间的形态美和创造美的规律有着重要作用。

立体构成是一门学科，通过让形态在大小、比例、方向和面积上变化，并根据形式美的法则去创造形态的过程，培养人们创造和发掘新形态的思维方法，由此让人们摆脱各种具象形态的束缚，站在全新的、自由的角度去探讨形态的所有可能性。掌握立体构成的思维方法能够为专业的立体形态设计提供思路和创意，因此立体构成又是一门具有创造价值和实用意义的学科。扎实的立体形态创造能力有利于后续专业课程的学习，也是所有空间立体形态创造工作的基石。

1.5 立体构成的学习方法

立体构成一方面具有很强的理性特征和抽象性，另一方面又离不开创作者的激情与艺术感受，是理性与感性的统一体。因此立体构成的学习方法具有其特殊性，我们可以从以下几方面来加强训练和学习。

1.5.1 注重审美感知能力的培养

心理学认为，"人们只有在审美直觉中产生快感时才能由表及里进一步汲取形式美所蕴藏的内容"。如何让受众承认并接受自己的设计作品，形式美要素的表达是一个关键。因此立体构成学习的主要任务就是认识形式美规律，找到创造美、表达美的方法和途径。

在学习中应特别注重对形式美法则的理解和训练。形式美的法则来源于自然，而自然秩序是一切生命活力的体现，因而我们的审美感知主体就可以根植于自然。当然，将自然的秩序与我们感性体验相融合的过程还应借助于想象的翅膀，审美创造力在一定程度上由想象表现出来，从平面的"形"转为立体的"态"，没有想象力是无法实现的。立体形态的想象力是完成立体构成创作的基本能力，想象力的培养训练对于学生审美能力的提高是极其重要的，因此我们需要通过对基础造型的学习、训练，提高自己的空间转换能力和立体想象能力（图1-45～图1-48）。

图1-45

图1-46

图 1-47

图 1-48

1.5.2 学会观察、师法自然

人类的造物活动从一开始就是对自然的模仿,"自然是伟大的设计师,在那里深藏着一切原理。"自然界物质的宏观、微观结构呈现出了无与伦比的美妙形态。可以说,自然是我们取之不尽、用之不竭的创造源泉。

有机形态是我们获得设计思路的重要途径,物质的生命活力体现为严谨而合理的结构形式,这些结构形式将启发我们的思维和想象,衍生出更多新的有意义的形态(图 1-49 ~ 图 1-52)。

观察能力是一切视觉活动的必备条件。对自然的观察,是超越物象的表象而达到的对物质内在结构的理解,并借此获得对对象结构性质的完整认识和整体把握,从而达到对形体的超然体验,使我们获得对自然的独特感受能力。通过对结构的分析,我们的思维就会产生创意性的想象,从而为进一步的构想和设计奠定基础。创造能力在一定程度上就是对自然内在规律的认识和对形体结构创意性的理解。

由瑞士建筑大师赫尔佐格·德·梅隆设计的 2008 北京奥运会主会场,外观如同树枝织成的鸟巢,洋溢着浓郁的温馨气氛。其建筑形式与结构细部自然统一,是对自然再创造的典范。

图 1-49

图 1-50

THREE-DIMENTIONAL COMPOSITION

图 1-51

图 1-52

1.5.3 形体抽象能力的培养

从古希腊哲学家到后期许多艺术家、设计师，他们都认为，一切形体都可以简化抽象为最简单的几何形体，如立方体、圆锥体、球体、长方体等。我们可以通过对最纯粹的几何形态各要素间的构成关系的研究，来培养自己的抽象能力。这种以几何形体构建的结构具有理性的逻辑思维，通过掌握其规律、原理，可以将其体现在不同的设计中。

具体的事物容易学习，因为它们往往与生活经验息息相关；然而具体的事物太多了，我们无法记忆和应用太多。如果我们能从这些具体事物中归纳出相同的特质并予以分类，就完成了一个抽象化的过程。无论是经验或是知识，我们能抽取出来的抽象成分越高，其应用的范围就越广，影响的学科、领域、范围也越广。

阿恩海姆论某一事物形式时提出两个过程：一是把握某类事物的最重要的性质；二是构造出它的动态形态，以达到对其总体结构状态的把握。视觉形象本身蕴含着潜在图形的刺激，当我们不以常规的视角观察物象时，总会得到新的视觉形象，而且新的视觉形象会派生出众多的独特成分，给创作带来更多的可能性。

改变视觉效果的途径包括：不是从特定的视点位置观察，而是更换视点位置即观察物象的另一面；观察物象的内部、隐藏的现象；等等。通过这些改变，一些平时熟视无睹的物体在特殊的视觉条件下会出现不同寻常的效果，对象的某些成分从原有的意义中分离出来，在我们的想象中变得更突出、活跃，形成独具意义的新的视觉刺激，并由原来的具体进入了抽象的过程，达到非对象的效果。物象产生的新内涵与视觉效果尽管与原形相距较远，但总能保持原有物象暗示。将新的视觉元素进行展开，从中提取有机成分，进而不断地使其完善，产生跳跃性的突变，表现出出人意料的效果。在这里，要把握好事物的本质元素及元素之间的关系，并使其变化、派生、演绎、归纳出不同的结构状态，从而获得创意（图 1-53 ~ 图 1-55）。

图 1-53

图 1-54

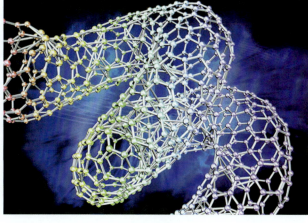

图 1-55

1.5.4 厚积薄发、获取灵感

灵感不是从天上掉下来的，而是人脑进行创造性活动的产物。可以认为，灵感是对某种事物投入了全部的热忱，在尽心尽力完成的过程中，偶然获得了更好、更快的方法。因此，对问题进行长期、深入的思索、探究，是捕获灵感的最基本条件。

柏拉图对于灵感给予了高度的赞美："凡是高明的诗人，都不是凭其技巧来作他们优美的诗歌，而是因为他们得到了灵感，有神力辅佐。——诗人是一种轻飘的长着羽翼的神明的东西，不得到灵感，不失去理智而陷入迷狂，就没有创造力，就不能作诗或代神说话。"灵感出现在主体极度专注的思维过程中，在偶然的情境中才突然显现出来。即使灵感有时似乎涌现在无意识之中，但这种无意识却是创作主体长期思考、探索、实践所形成的一种潜意识，主体对某一意象表达欲望的程度愈强，就愈迫近灵感出现的境界。

当然，灵感的产生并不能仅仅依靠主体的冥思苦想，还需要实质内容的思索和相关知识的积累。因此，创作者要获得灵感，就必须注重和加强自身的修养，进行广泛的学习积累，厚积才能薄发。对于艺术设计专业的学生来说，同样需要多观察、多思考，从实践中、生活中多学习，为灵感的产生积蓄足够的能量。

1.5.5 动手能力的训练

立体构成是动手做出来的。不同的材料、不同的组合会带来不同的立体造型和心理感受。因此，我们在学习的过程中应充分利用实践机会，努力训练对材料和结构的控制能力，加深对各种材料特性的认识，合理、适度地使用材料，研究结构形式中的内在联系和规律，正确处理形与形之间的协调、统一关系，切实提高实际动手能力，对于后续的模型、实样制作同样非常有益。

———— 思/考/与/实/训 ————

1. 简述立体构成的学习方法。
2. 探究中国传统美学意蕴及其造型语言。

第 2 章 立体构成的形式美法则

CHAPTER 2

学习目标

1. 熟悉立体构成的形式美法则，能够合理利用形式美法则进行相关设计；
2. 了解中国传统建筑、传统器物、古典园林中的形式语言；
3. 提升学生对传统文化的认同和自信。

2.1 形式美的基本法则

2.1.1 对比与调和

对比强调的是差异，它是形式美非常重要的语言。运用对比，能够创造出富有活力、动感的造型，而缺乏对比则会使形态单调、乏味。对比体现于立体构成的各个方面，既有形体、色彩、材质等方面的对比，也有实体与空间的对比。

调和是与对比相对应的一个概念，是指减弱立体形态构成要素差异性，以求获得和谐的效果。形态构成如果过于强调对比，很有可能导致杂乱无章、散漫无序、缺乏整体性，也就不可能把人的视觉和心理带入一种纯粹的境地。因此，设计师就必须运用调和的手段来统一形态构成的各个要素，从而实现形态构成的价值。

立体形态的构成往往包含着不同的要素。为了有目的地创造立体形态，其多元化的要素必须体现形式上的统一，既要外观设计新颖，又要能实现形态的外观与内部结构、空间、形状、体积的统一。

对比与调和相辅相成、休戚与共，是矛盾的统一、辩证的统一。立体构成从许多方面都体现出了对比与调和的关系。

1. 形体的对比与调和

不同形状和体量的形态组合使形体呈现出不同的对比与调和的关系。最能反映这种关系的是简单的几何形体，如正方体、球体、圆柱体、圆锥体等。它们之间具有统一感和整体性，使人最容易认识和理解形体的对比与调和。几何原理的形式美感在许多艺术门类中得到淋漓尽致的表现，例如建筑。世界上许多著名建筑都因为很好地运用了几何原理，成为建筑艺术史上的丰碑。从我国传统建筑到古罗马的角斗场，无不折射出这种最简单也是最重要的对比与调和。这些建筑的成功之处就在于巧妙地将各种形态从属于基本形，使基本形的特征得到强调。

形体的对比与调和要突出主体，强调其他部位对主

体的从属关系，同时通过控制主从关系，尽量用形体中细部的形状来获得对比与调和的效果。强调高度，加强高低对比是突出主体的一种方法，因为当形体高低反差大，且有一定的体量结合时，就会产生力量感。另一种突出主体的方法是次要部位的形状与主体相同而体量较小。例如金字塔中，其他金字塔的形状与最大的胡夫金字塔一样，但因为它们体量相对较小，更加突出了胡夫金字塔的主体地位。在视觉上，高的形体比低的形体更容易吸引人的视线，圆的比方的更令人注目，因此对比手法的运用能起到引导视线的作用。

利用形状来协调形体使形体具备统一感，在形体构成中是非常重要的手段和方法。如果大的形体中所有小形体的尺寸和体量是一样的，甚至排列的距离也一样，这些形体无形中会呈现出一种几何美感，表现出强烈的统一感。一旦形状和尺寸的协调同形体的细小部位结合，那么这种由外及里的协调则会表现出形体的整体性，高度体现了形体的对比与调和。

2．色彩的对比与调和

色彩对于视觉要素来说，是最先引起注意的，因此研究形体的色彩具有非常重要的意义。构成形体的天然材料与经过施色的材料会呈现出不同的色彩关系。它们相互对比，在视觉上给人以紧张感和刺激感，一旦它们形成调和关系则给人以色彩的秩序感。形体材料表面的色彩在各种光线照射下会构成不同的色相对比、明度对比、纯度对比，且由于这些形体材料表面的形状、大小、位置、肌理不同，还构成了色彩形象对比。人在感觉色彩的过程中同时也伴随着心理活动，导致出现冷暖、轻重、厚薄、扩张和收缩、动静等对比与调和的关系。

在立体形态设计中，适当利用色彩的对比关系可以取得出奇制胜的效果。任何对比色相都可以通过改变纯度、明度、面积、比例获得色彩的对比与调和。

3．实体与空间的对比与调和

实体与空间的关系是辩证的。二者之间相互作用，才能显示各自的存在。从某种角度来说，实体是客观的，它存在于空间之中；而空间是虚幻的，它依靠实体而存在。实体是由三维空间的体量构成的，并通过对不同形态的塑造表现出不同的形式、内容和内涵，深刻地影响着人的空间情绪。格式塔心理学认为：视觉形象永远不是对感性材料的机械复制，而是对现实的一种创造性的把握，它把握到的形象是含有丰富的想象性、独特性、敏锐性的美的形象。因此，我们在设计三维形态时应该给观者留下足够的想象空间。英国著名雕塑家亨利·摩尔认为："形体和空间是不可分割的连续体，它们共同反映了空间是一种可塑的物质元素。"

人们既可从立体的角度去欣赏形体，又可从理性和情感的角度去认识和理解实体与空间的关系。在我国传统园林建筑中，实体与空间的对比与调和升华到无与伦比的程度，如位于苏州的拙政园，因地制宜，以水见长，建筑疏朗典雅，用大面积水面造成园林空间的开朗气氛，形成了"池广林茂"的特点；拙政园利用园中园、多空间的庭院组合以及空间的分割渗透、对比衬托，凸显了空间的隐显结合、虚实相间，实现了园林蜿蜒曲折、藏露掩映的情趣。这种对空间的欲放先收、先抑后扬的处理手法，突破了空间的局限，收到小中见大的效果，给人们留下了丰富的空间视觉印象。

4．材料的对比与调和

材料的对比与调和主要体现在不同的材料质感和肌理上。由材料的自然属性所体现出来的表面效果称为质感。不同的物质表面的自然特质称为天然质感，如空气、水、岩石、竹木等；而经过人工处理的表现感觉则称为人工质感，如砖、陶瓷、玻璃、布匹、塑胶等。不同的质感给人以软硬、虚实、滑涩、韧脆、透明与浑浊等多种感觉。肌理是指物体表面的组织构造，组织构造的差异会产生变化丰富的效果。肌理的形式呈现出一定规律性，有的自由、有的严谨，有的粗糙、有的细腻，有的坚硬、有的柔软。不同的肌理带给人的心理感觉是不一样的，如细腻、光滑的肌理让人感觉轻快、含蓄、安静；而粗糙、无光的肌理让人感觉稳重、丰富。合理利用各种不同的材料质感与肌理对比可使立体形态具有更强烈的感染力和表现力（图2-1~图2-6）。

2.1.2 对称与均衡

对称基本上是由同一个母形的"左右"与上下并置而成的一种镜式反映关系。在立体构成中，无论是简单还是复杂的形体，如果以形体的垂直或水平线为轴，当它的形态呈现为上下、左右或多面均齐，就称之为对称。在自然界中有许多对称的事物，例如人体、鸟的双翼、植物的叶子等。对称的形式美感往往会给人带来审美趣味的满足。人们在观看这类形体时，视线在两边来回游动，从而获得视觉上的愉悦和享受，满足了生理和心理的平衡需要。

THREE-DIMENTIONAL COMPOSITION

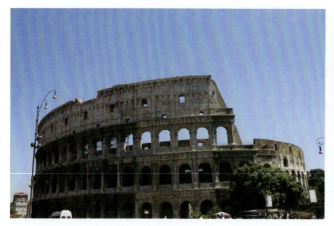

图 2-1

图 2-2

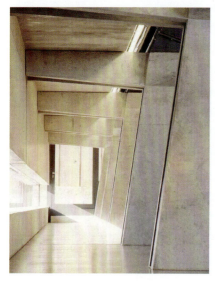

图 2-3

图 2-4

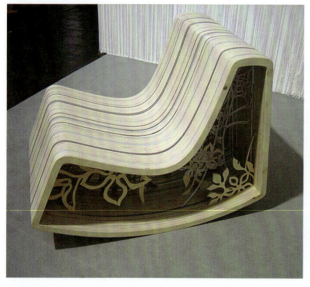

图 2-5

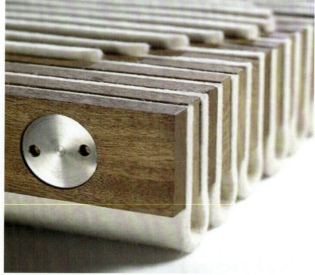

图 2-6

对称形式的特点是整齐、统一，具有极强的规律性。宫廷建筑、纪念性建筑大多是对称法则运用的典范，这是因为对称形式能够最完美、最好地表现庄重、稳定的感觉，是其他任何形式所不能取代的。在对称形式中，建筑物中心轴线两边的形状和体量完全一样，再将对称的中心加以强调，安定之感就会油然而生。为了从功能上体现庄重，形体越复杂的建筑越要强调对称性，以免因视线的动荡而产生不安定感。对称是功能与表现形式的最完美和恰当的结合形式。

基于审美的视觉需要，即使是简单的形体同样也要强调视线的稳定。倘若是复杂的形体，可以运用综合的方法体现对称性。通过不同形体的组合和连接，将其中某些细部形体加以变化和强调可获得丰富的对称效果。对称性的处理能充分满足人的稳定感，但同时也要尽量避免让人产生平淡甚至呆板的感觉。

均衡是指形体的左右两部分尽管形态、样式不同，但给人的心理量感相同或相近，具有视觉和心理上的平衡美感。与对称形体相比，均衡的形体更加强调平衡中心。这是因为不规则的形体组合更为复杂，更加需要确定形体的构图中心。倘若这个中心不明确，必将造成形体组织的混乱。在立体设计中巧妙而恰当地运用平衡形式是获得良好形体表现的重要法则（图2-7～图2-10）。

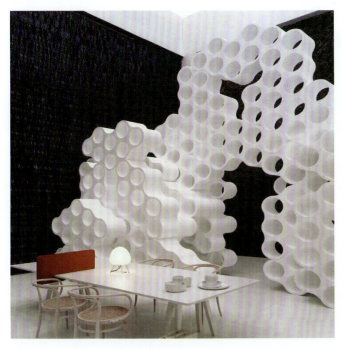

图 2-7

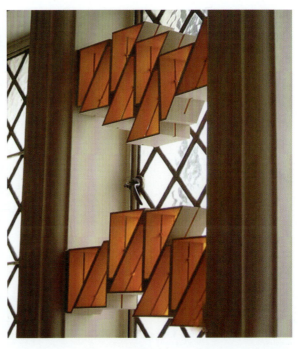

图 2-8

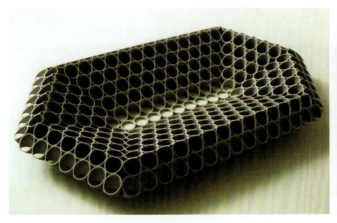

图 2-9

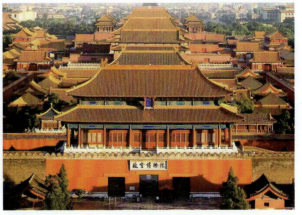

图 2-10

2.1.3 比例与尺度

在立体构成中,比例是指形体部分与部分、局部与整体数量、体积上的比例关系,恰当的比例关系可以体现出形态的美感。古希腊神庙建筑具有极高的艺术价值,非常关键的原因是它有着非常严谨、合理的比例关系。

形体的比例是可以从视觉上直接认识和感知的。自然界中到处存在着比例关系,如树的树冠与树干的比例,动物、人体的各部分比例关系等。人造物更是依照一定的比例来创造的,如工业产品的造型是否优美,常常以其比例是否匀称、合理为标准。

一般来说,比例越简单就越实用,越容易被人接受,具有简单比例关系的形态往往是优美的,经得起历史的检验。

形体的比例不仅表现在外部形态上,而且还影响着内部空间。在人们生活的居室环境中,人的身高与空间高度存在比例,门的高度与宽度也存在比例。只有这种比例科学、合理,才能满足人的需求,才能创造出令人愉悦的氛围。而比例是否科学、合理,需要从生理、心理上充分考虑。

优秀的形体设计,其整体的比例关系有时也要在细小的单元中体现出来,要将相对独立的次要部分归纳到总体尺度中,各单元之间也要相互完善并融于整体中。

比例与尺度有着有机的相关性,它是指人们以尺度为标准衡量立体形态呈现出的预想的某种尺寸。每种形态自身都有着相应的尺寸,人们从物理上、生理上接受和认识大小不同的形体时都会产生心理上的不同反应。人们既喜欢大的形体,也乐于接受小的形体,只要它体现出尺寸的合理性并富有美感,就会引起人们心理上的愉悦,这已经成为人们审美的共识。早在人类发展的初期,人们就对此有所察觉,并在对事物的认识中逐渐完善尺度的标准。一般来说,人们对物体尺寸的认识标准有恒常性,一旦某种形体的尺寸与实际应有的尺寸不符,人们就会迷惑不解。事实上,各种形态的尺寸是由各种因素决定的。自然形态的尺寸是由自然规律决定的,而人为形态的尺寸是由人与自然、环境、社会的关系所决定的,归根到底它要满足人的生存和发展的需要,体现出科学、艺术方面的合理性。因此,人们常常选择最适宜表现形态的尺寸作为尺度标准。

不可否认的是,在艺术和设计中,形体的尺寸常常被夸张地表现,但人们从心理上还是能接受它。譬如中外艺术家将佛像和人头像雕刻在山石上,这些雕像会比人大几倍甚至几十倍,但人们以经验性的尺寸标准对其进行衡量时,却并不认为它违反常理。

任何一个形态都要有合理的尺度,这个尺度需要设计师认真思考,在设计的整个环节和过程中仔细推敲。在立体形态尺度中,对比有着显著的作用。形状和造型相同、体量不同的两个物体会由于对比使大体量物体的尺寸显得更大。因此在建筑设计表现中,对比可以从整体上获得增加尺度的效果。

形体尺度的把握和选择往往与人对尺度的心理感觉有关。尺度感觉可分为三种类型,即自然的尺度、超人的尺度、亲切的尺度。自然的尺度是指人长期生活实践产生的对外界形态固有的真实的尺度概念,事物形态表现出的是它的自然尺寸,能让观者真实地度量出它自然、正常的存在状态。超人的尺度就是将形体放大,超出人对该物体正常的尺度认识,使形态本身更有威力,例如大型主题雕塑《信仰》,通过700立方米的汉白玉石材大比例塑造"宣誓"场景,展现中国共产党领导的"伟大工程",庄严神圣、气势磅礴,构成一种极富感染力的审美氛围,激发观者勇于奋进的豪迈情怀和必胜信念。亲切的尺度是指形体造型比实际尺寸明显小一些,往往给人以趣味感。(图2-11~图2-13)

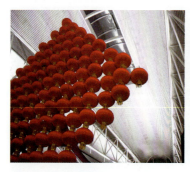

图2-11

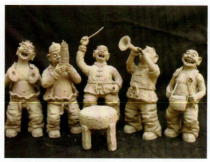

图2-12

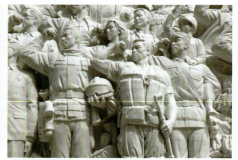

图2-13

2.1.4 节奏与韵律

节奏在艺术中通过音、形、色等各种要素以时间性、变化性来体现。时间性是各要素呈现的先后次序,变化性则是指运动过程中的规律性改变。节奏与韵律原本是构成音乐的重要因素,是音乐美感的主要来源。从某种意义上来说,音乐的艺术感染力是由节奏和韵律产生的,通过声音的强弱、反复、交替等有序的变化产生优美的旋律。这种形式美感在视觉艺术中也得到了充分表现。

在视觉艺术中,形态和色彩通过有规律地,连续不断地交替和变化产生美感。与节奏密切相关的是韵律。韵律是诗歌和音乐的美感形式,是指和谐的声韵和节律,表达的是有规律的节奏感。

节奏和韵律是立体构成中构成美感的一种非常重要的形式,它有各种不同的表现途径。以渐变形式构成节奏和韵律是立体构成中常用的表现形式,即通过物体的形、色、材质、肌理的强弱、大小渐变,使形态更具视觉冲击力和表现力。渐变形式可以以数理原理为依据进行有序的组织获得优美的形式感。渐变的过程实际上是量的递增和递减。即使是一个简单的元素,通过渐变也可获得丰富的效果(图 2-14 ~图 2-18)。

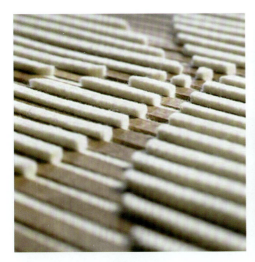

图 2-14

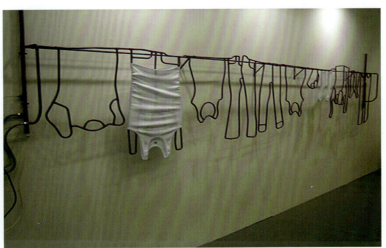

图 2-15

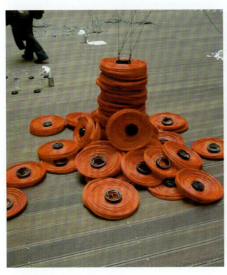

图 2-16

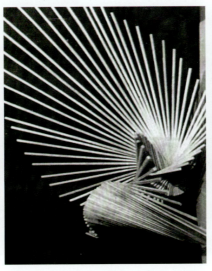

图 2-17

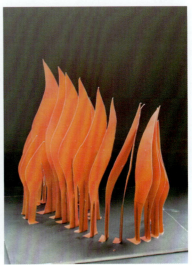

图 2-18

THREE-DIMENTIONAL COMPOSITION

2.2 形式美法则是艺术创作的重要元素

形式美通过人的感官给人以美感，引起人的特定想象和情感共鸣。形式美事实上已经成为一种特殊的审美对象。形式美法则对于艺术的各个门类都具有普遍适用性，因而运用形式美法则对物质媒介进行加工，便可以整合出凝聚着形式美的艺术符号。在通常所说的八大艺术——绘画、雕塑、建筑、音乐、文学、舞蹈、戏剧、电影的创作中，随处可见形式美法则的运用。艺术创作活动非常复杂，参与艺术创作的既有生活客体的对象要素，又有创作主体的生命体验、价值追求要素。艺术创作的奥秘就在于这三方面的要素必须要同时参与、相互作用，融"现实""理想"和"形式"于一体。无论实用艺术、造型艺术，还是表情艺术、综合艺术、语言艺术，其艺术形象的塑造都离不开形式美法则的自由运用和创造。

人类在长期的审美与艺术实践中总结出了许多形式美法则。艺术创作的过程中，艺术家们都自觉不自觉地运用了多种形式美法则，使艺术作品符合普遍审美意识。

对于形式美法则，一方面要积极运用其进行艺术设计创作；另一方面又不能完全一成不变地僵硬地套用法则，而应在实践过程中寻找和发展新的形式美法则。形式美的法则不是固定不变的，法则本身也是在不断地发展和变化的。在现代艺术创作中，艺术家们往往有意识地打破现有的形式美法则，形成一种另类的艺术表达方式。在艺术史上，艺术家们为了创新而打破传统形式法则的创作层出不穷，如哥特艺术大师对教堂建筑形式规则的理解和运用就和古希腊完全不同；巴洛克美术为了强调动态和激情，也背离了古希腊和文艺复兴时期古典艺术的形式美法则。

形式美规律

艺术创作和形式美法则两者之间是互为促进，共同发展的。艺术创造的过程中需要形式美法则的理论指导，而艺术家的艺术实践创造又为新的形式美法则理论提供了现实基础。我们要在实践过程中，不断地抽象出新的形式美法则，使之能更好地应用于艺术创作实践（图2-19～图2-27）。

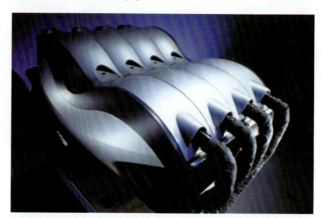

图2-19

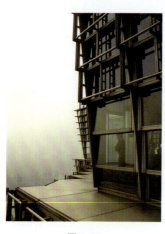

图2-20

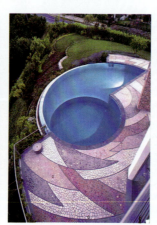

图2-21

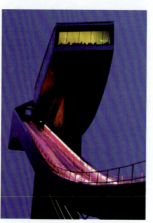

图2-22

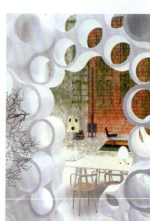

图2-23

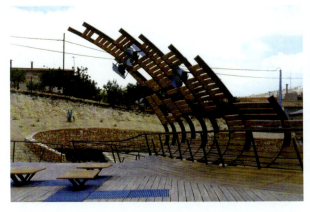
图 2-24

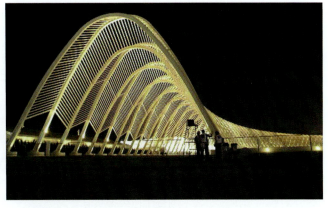
图 2-25

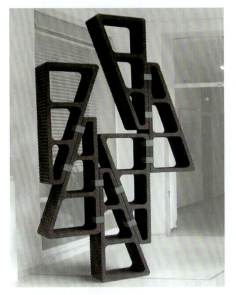
图 2-26

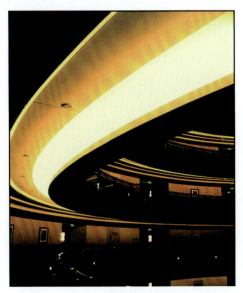
图 2-27

———— 思/考/与/实/训 ————

1. 收集优秀立体构成案例（环境装置、景观雕塑、建筑等），分析其中形式美法则的运用。
2. 举例分析中国传统建筑、传统器物、古典园林中的形式语言和审美趣味。

第 3 章 立体构成的构成要素

CHAPTER 3

学习目标

1. 熟悉立体构成的构成要素，能够合理运用构成要素进行立体构成设计表现；
2. 了解中国传统工艺、民间美术中的材料、结构与色彩应用，能自觉传承和发扬。

3.1 材料与肌理要素

任何立体形态都是由一定的材料构成的。立体构成的形态、色彩、肌理等要素都是由材料决定的。各种材料的强度、重量、肌理、质感、软硬等特性各不相同，例如用金属、石膏、塑料制作成的同一外形的物体，给人的感受和理解是不同的。几乎所有的材料都可以应用于立体构成。此外，不同的材料通过不同的加工处理手段，其独特性也会因加工机械的性能而变化。因此，对材料的研究也是立体构成的一个重要方面。

材料的质地会影响结构的牢固性和稳定性，材料的种类很多，不同的材料质感、性能与形状会让人在视觉、心理上产生不同的感受。材料具有总体上的时代特征，例如石器时代、青铜时代、钢铁时代、塑料时代、合成时代，随着科学技术的发展以及人类探索脚步的前进，必定还会出现更多新的材料，这将使立体形态的表现力更加丰富。

3.1.1 材料分类及其特性

在人们的生活中，物质材料是非常丰富的，总体上可以分为两类：一类是没有经过人类加工的天然材料，如木材、土石等；另一类是经过人工加工提炼的材料，如各种金属、玻璃、塑料等。如果按照材料质地来分类，一般可分为金属材料和非金属材料。下面对立体构成中一些常用材料的特性和加工方法作简要介绍。

1. 纸

从包豪斯开始，纸在立体构成的基础训练中就占有重要的地位。纸质轻而软，加工方便，经济实用。常用的纸有卡纸、铜版纸、牛皮纸、瓦楞纸等。

2. 泡沫塑料

泡沫塑料的种类很多，价格也便宜。目前市场上许多产品的内包装都使用泡沫塑料，因此材料易得、经济实惠，而且减少了对环境的污染。泡沫塑料质轻、蓬松而又成体块，容易切削加工，但它的缺点是容易受腐蚀，牢固度不够，在粘接和着色时有一定限制。其粘接材料一般为木工乳胶，一些小型件也可用强力双面胶；着色则可用普通油漆、油画颜料、水粉颜料或丙烯颜料。

3. 木材

木材也是立体构成中的常用材料，主要有松木、杉木、樟木、柚木、紫檀等。木材的基本性质主要表现在以下几个方面：质量轻、强度高，具有良好的弹塑性，能吸收较大的冲击作用；遇湿膨胀、干燥收缩，易变形；可通过锯、削、刨、凿、钉等方法进行非常深入、细致的加工，可用来制作雕塑、模型等。

4. 黏土

黏土是进行形体塑造的一种非常有用的材料。黏土的可塑性较强，可反复利用，且在形体加工的过程中能够任意削减和增加。黏土还可作为辅助材料制作模型，利用模型再翻制成其他材料。如果有条件还可将黏土中的瓷土和陶土烧制成瓷和陶，以便永久保存。

5. 石膏

石膏主要指通过煅烧二水石膏生成的熟石膏，若其中杂质含量少，粉末较细，也称为模型石膏。它凝结快、强度高，主要用于制作模型、雕塑、装饰花饰等。

6. 石材

石材分天然石材和人造石材两大类。天然石材有硬质的花岗岩、大理石、鹅卵石，软质的浮石、砂岩等；人造石材主要有人造复合石材、人造岗石、微晶石材等。石材的强度大、不易加工，在立体构成中可利用体块较小的鹅卵石等进行构造练习。

7. 铜

铜是一种比较容易加工的金属，人类很早就开始了对铜的加工利用。我国早在西周时期就有了青铜器的铸造工艺。因铜可锻造成比较复杂的形体，所以广泛应用于模型、雕塑的制作。铜的质感和颜色较为凝重。铜在空气中会慢慢氧化，生成碱式碳酸铜（铜绿），铜绿常以薄膜状覆盖在铜制品的表面，可防止铜的继续氧化，起到良好的保护作用。铜的焊接可用锡焊或铜焊，小的部件也可利用胶粘剂粘接。

立体构成材料示例

8. 不锈钢

不锈钢质地坚硬，耐高温、耐腐蚀，光洁度高，易于维护清洁，但加工难度大，且价格相对较高，现代环境雕塑中有许多是利用不锈钢的高反射性来实现特殊的空间美感。常用的不锈钢有各类板材、管材、球体。另外，金属中的各种废旧零件、加工边角料、角钢、铁管、轴承、铰链等也都可用于立体构成的练习。

9. 合成材料

合成材料包括各种塑料、玻璃、橡胶板、KT板、万通板等。此类材料质地多样、色彩丰富，也易于加工成型，一般强度高、质量小，在综合性能上超过单一材料，其中有些塑料管材可直接用于立体构成的形态练习，效果也不错（图3-1～图3-11）。

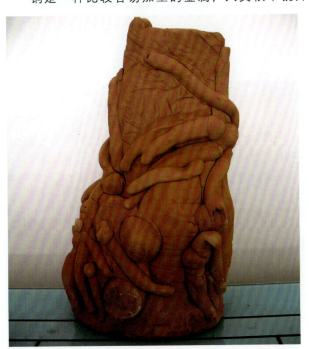

图3-1

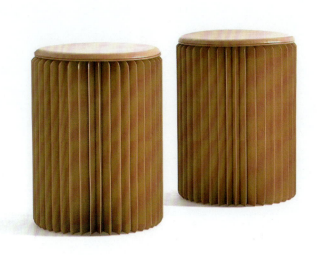

图3-2

THREE-DIMENTIONAL COMPOSITION

图 3-3　　　　　　　　　　图 3-4　　　　　　　　　　图 3-5

图 3-6　　　　　　　　　　图 3-7　　　　　　　　　　图 3-8

图 3-9　　　　　　　　　　图 3-10　　　　　　　　　　图 3-11

3.1.2 材料的加工

对各种材料按照线、面、块进行分类后，进行加工制作。立体构成中大体上的加工方法有以下几种。

（1）破坏结构。这是一种材料初加工的方法，通常适用于纸、板、木材、塑料、金属等材料，可用刀具、锯子、气割等方式按照设计意图使材料分离，破坏材料的整体结构。其具体的加工方法有切割、劈凿、钻挖、刨削等。

（2）组合重建。这是加工方法中较为常用的一种，也就是将简单的形体或部分进行连接、组合，创造出新的形态。具体的方法有黏合、拼贴、堆砌、钉接、捆缚等。

（3）变形夸张。这是一种将原形异化处理的手段，通过变形夸张使原本单一恒常的形态变得生动而有意味。其常用方法有伸缩、转折、扭曲、夸张等。这种处理方法通常是在深入研究原形的基础上找出可变化部分，而后从具象到抽象进行反复推演。

（4）表面处理。无论是金属、木材，还是石膏、塑料、玻璃钢等其他材料形成的形态，总要进行一定的表面处理，以更好地体现材料特性和设计需要。

金属、木材、石膏等立体构件通常要进行打磨和抛光处理，金属的打磨一般用角向砂轮机，使用的砂轮一般是金刚砂、石英等软性砂轮；抛光采用布砂轮和研磨膏，抛光时先用较粗的磨料（硅藻土研磨膏），后用较细的磨料（白垩研磨膏）。木材、石膏等材料的打磨主要用砂布和砂纸，常用的砂纸型号为#180、#400、#500、#800、#1000和#1200，标号越大，颗粒越细。

有些物件在打磨、抛光后还要进行上色。在立体构成的训练中常用的着色材料包括油漆、油画颜料、水粉颜料、丙烯颜料等。目前市场有小容量的罐装喷漆，色彩艳丽，使用也很方便（图3-12～图3-14）。

陶瓷材料是工程材料中刚度最好、硬度最高的材料。陶瓷的抗压强度较高，但抗拉强度较低，塑性和韧性很差。陶泥具有可塑性好、易于成型的特点，但是干燥后容易碎裂，怕潮湿，不利于保存，所以经常在成型干燥后烧制成陶瓷。传统的陶瓷加工工艺分为练泥、拉坯、印坯、利坯、晒坯、刻花、施釉、烧窑、彩绘等步骤。

3.1.3 二点五维构成训练

二点五维立体构成也称半立体构成。它使用平面的材料，通过加工手段使之部分立体化，从而形成介于平面和立体之间的造型。它也同样可以用点、线、面等要素构成，所使用的材料有纸、玻璃、塑料、金属、石膏、陶土、木材等。

对于半立体的形态构成，我们会在"4.2 面材的立体构成"中再行讨论。这里主要讲的是质感表现，主要是强调材料本身的表现力，利用各种现有物品或回收材料，采用一定的形式美法则，最大限度地发挥该材料的特性。二点五维构成训练作为三维造型之前的一个过渡性训练，有助于更好地把握各种材料的属性和表情（图3-15～图3-21）。

图3-12

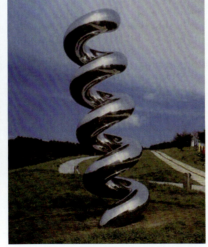

图3-13

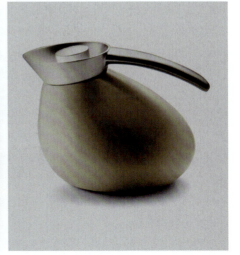

图3-14

图 3-15　　　　　　　　　图 3-16　　　　　　　　　图 3-17

图 3-18　　　　图 3-19　　　　图 3-20　　　　图 3-21

3.1.4　肌理种类与作用

不同的物体由于其构成的物质以及物体表面的组织、排列、构造各不相同，经触觉和视觉所感受到的起伏、平展、光滑、粗糙、精细、柔软、坚硬等的程度，称为肌理。

根据人体感受方式的不同，肌理可分为触觉型肌理和视觉型肌理两种。可以通过人皮肤的触觉感受的肌理称为触觉型肌理。触觉是人体的一种特殊感觉，各种外界刺激通过分布在皮肤的神经末梢传达到大脑，使人体产生一种综合的感受。触觉是带给我们肌理感受的主要手段，通过触觉，可以感觉到物体的冷热、软硬、光滑或粗糙等性质。人们对肌理的感受一般是以触觉为基础的，但由于人们触觉的长期体验，有时不必真实触摸，而是通过思维想象便会在视觉上感到肌理的不同，我们称之为视觉型肌理。比如远看瀑布时，虽然我们不能真实地触摸它，但是通过视觉和想象，仍然能够感受到瀑布水流的特殊肌理。

根据来源不同，肌理可分为自然肌理和人造肌理。自然肌理主要是指材料本身自然产生的肌理，如枯老的树皮、动物皮毛、风化的岩石、贝类外壳等。这些材料在自然的生长过程中产生了纹理和凹凸等不同质感。自然肌理的美通常是静止含蓄、朴素而有实用意义的。

人造肌理是按照设计需要，用相应的材料进行组合、构造、加工而获得的肌理。人造肌理在很大程度上也是模仿自然肌理的样式，如人造皮革、人造地板等，因此自然是人造肌理的创造源泉，经过人为设计的肌理更加实用而富于智慧。

从总体来看，肌理表现为一种有秩序的形式，具有现实的审美价值。不同的肌理给人的心理感受也是不同的，如木纹肌理平缓、柔和，让人觉得亲切温暖；大理石肌理高贵、优雅；金属的肌理则稳重而冷硬等。在立体构成中，肌理依附于一定的材料因素而展现特有的作用。肌理在立体构成中具有以下作用。

（1）丰富立体形态的表情。不同的肌理会呈现形态不同的表情和特征，因此即便形态较为简单，在肌理的帮助下也会给人以丰富、饱满的审美感受。

（2）增强立体感。通过位置比例分割，采用对比与调和的设计原理，在一个形态中适当运用肌理可提高形

态的可视性，增强造型的立体感和层次感。

（3）表达功能语意。不同的肌理会提示我们不同的作用和用途。

（4）引发想象。特定的肌理会引发人不同的经验与记忆，从而产生特定的想象意味。

利用同类材料构成的肌理较为单纯、统一，但也容易产生单调和呆板的效应；而用不同材质构成的肌理则会产生丰富的变化和各种不同的视觉生理感受，但要注意避免散乱和无序。

综上所述，材质和肌理也是艺术表现的语言之一，合理运用材料和肌理效果可增强设计作品的审美价值和感染力。在立体构成中应选择合适的肌理来表现作品，同时也要注意材料、肌理应当与造型、色彩相呼应，形成和谐统一的关系（图3-22～图3-34）。

图 3-22

图 3-23

图 3-24

图 3-25

图 3-26

图 3-27

图 3-28

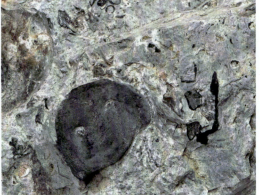

图 3-29

THREE-DIMENTIONAL COMPOSITION

图 3-30

图 3-31

图 3-32

图 3-33

图 3-34

3.2 结构要素

材料的连接、部分与部分之间的组合关系称为结构。立体形态都是由一定的材料按一定的结构方式组合起来而占据一定空间的。在很多的设计中结构具有特别重要的意义，结构关系先于其他因素而存在，例如建筑、产品，必须首先满足功能的需要。

结构不是一种完全独立、主观的设计，一个行之有效的结构必须与结构所处的环境、结构所承担的功能相匹配。对有些设计来说，结构还要与自然关系、物质世界的大结构统一、协调。人类生活的环境需要各种各样的结构，科学合理而又美观的结构本身就能成为审美客体的一部分。我们在立体构成中的结构训练的目的就是要充分了解物质结构的合理性、实用性和审美性。

3.2.1 结构强度

结构存在于我们周围的一切形态当中，自然世界、人造世界无不是由各种各样的结构支撑起来的。小到分子结构，大到宇宙天体，任何物体要保持自己的状态，都必须依赖一定强度和稳定性的结构。

结构上的安全可靠与承载能力都是由结构强度来决定的，尤其对一个体量较大的结构来说，承载能力与传力方式是设计中首先要面对的问题，例如桥梁、隧道。在立体构成的训练中，由于设计制作的要求不同，有些因素会被忽略，但在完成一个结构的过程中还是应该科学严谨地进行应力、传力的分析，从而使空间大小、形状、位置得以合理的安排。把握结构强度可以从以下几方面进行考虑。

（1）利用不同体形的平面结构、构成，以及与使用空间相适应的顶界面和侧界面。

（2）将覆盖大空间的单一结构，化为体量较小的连续重复的组合结构。

（3）利用组合灵活地混合结构。

(4)将空间分为大空间群和小空间群。
(5)减少不必要的传力和构件。
(6)解决好重心稳定、结构牢固等问题。

3.2.2 连接方式

三维形态中部分与部分总是以各种方式组合在一起的,概括起来有以下三大类连接方式。

1. 滑接

滑接靠部件之间的摩擦和自重相互连接,部件可以在各组件的接触面上自由移动。这种连接方式是对构件的损伤程度最少的一种,可以承受一定的来自上方的压力,但是受到其他方向的外力影响时,结构的稳定性则容易遭到破坏,且这种连接方式难以抵抗太大的外力作用。为了增强连接的牢固性,通常采用一些增强摩擦力的手段,如使用胶粘剂、互锁结构,利用轨道、电磁连接,真空吸力连接等。

2. 刚接

刚接是将部分与部分完全结合为一体的连接方式,具体方法有焊接、铆钉、熔接、胶粘接等。这种连接方式较为牢固,可承受各个方向的外力。最具代表性的是焊接,其主要是针对金属材料,如钢铁使用氧焊,铝采用锡焊,铜采用氩弧焊。塑料一般使用热烫熔融和溶剂连接。

材料的结构结合方式

刚接在三维设计中可以灵活、自由地表现设计意图,可以展现各种复杂的形态。虽然连接强度大,但刚接部位一旦产生变形或遭到破坏,则整体的立体形态都会受到影响,各部件都会受到破坏,很难被再度使用。因此,在进行实际操作之前应对材料特性、整体形态、受力方向等做深入的分析研究,确保一次成功。

3. 铰接

铰接是一种结构比较复杂、能产生较强连接强度的连接方式,以这种方式连接的组件以各种巧妙的方式相组合,不能轻易被分离,且能够承受来自各个方向的力。铰接在我们现实生活中被广泛应用,如各种固定轴、合页、翻盖手机、折叠伞、家具的榫卯结构等。

3.2.3 受力方向

三维形体的结构强度与受力方向有着密切的关系。同样的结构,如果改变了外力的作用方向,那么其结构强度和稳定性就会受到影响(图3-35~图2-37)。

图 3-35

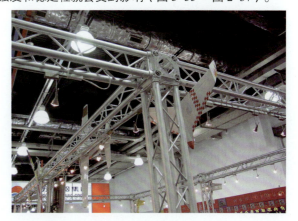
图 3-36

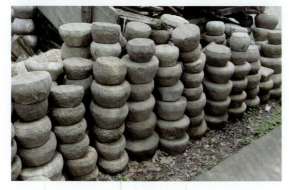
图 3-37

3.3 造型要素

点、线、面、体、空间、光影是构成的基本形态要素,三维设计的过程就是利用各种形态的材料和结构进行组合变化。在立体构成中,对这些形态要素的研究具有非常重要的意义。

THREE-DIMENTIONAL COMPOSITION

运用点、线、面、体等形态要素，可以创造出各种立体形态，运用各种材料可以赋予立体各种特性。而构成之间的各种关系也是影响立体构成的重要因素之一，如各要素之间的主从关系、比例关系、平衡关系、对比关系等，都影响到立体构成的视觉效果。

3.3.1 点

立体构成中的点是将几何学上没有方向、形状、面积的无实质的点具象为有位置、方向、形状、质感、体积的有实质的点来表现。点的概念是相对的，立体构成中的点并没有固定的形状和大小，它的特质与所处的空间环境以及心理引导密不可分。比如鼠标在我们手中是体的感觉，但是在工厂流水线上只能被当作点，因为空间环境的大小以及视点距离的远近决定了点的形态感。

点是所有形态的基础，是形态中的最小单位。点的排列可以产生线，如珍珠串成项链；点的堆积又可以产生体，如砖块垒积成建筑物。点具有吸引视觉注意的作用，对比强烈的、移动的、光亮的点容易成为视觉焦点（图3-38～图3-43）。

点元素的立体构成

图3-38

图3-39

图3-40

图3-41

图3-42

图3-43

3.3.2 线

几何学中的线是指点的运动轨迹，只有方向、位置而没有宽度、厚度；三维形态中的线则不但有长短、粗细、体积，还有软硬、光滑与粗糙的区别。线形表现中最基本的形式有直线、曲线和折线。

一般来说，直线表示静，比如水平线给人以平稳辽阔的感觉，垂直线给人以挺拔、上升的感觉，斜线具有不稳定感；曲线表现出活力、动感、优雅、柔和的气质，具有很强的装饰性。曲线还可分为几何曲线和自由曲线，几何曲线单纯、规则、理性、冷硬；

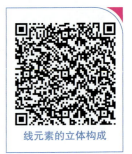
线元素的立体构成

自由曲线自由、舒展、富于生命力。折线具有不安定感。直线与曲线是构成线的两大系统，也是决定一切由线构成的形态的基本要素。

在线材构成中，线材大致可分为软质线材（又称拉力材）和硬质线材（又称压缩材）两大类。软质线材包括棉、麻、丝、绳、化纤等软线，还有铁、钢、铝丝等可弯曲变形的金属线材；硬质线材有木、塑料及其他金属条材等。这些材质都具有线材的特征（图3-44～图3-55）。

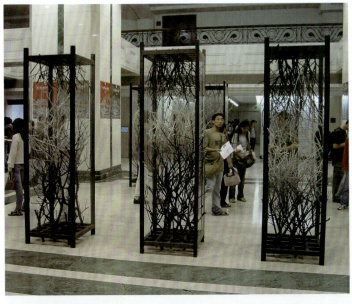

图 3-44

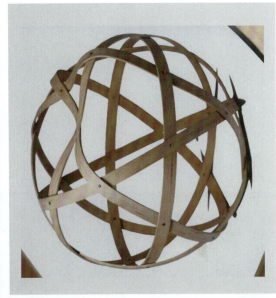

图 3-45

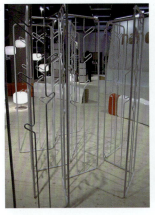

图 3-46

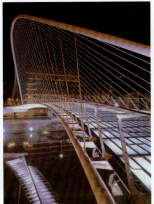

图 3-47

图 3-48

图 3-49

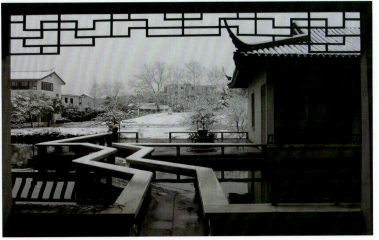

图 3-50

THREE-DIMENTIONAL COMPOSITION

图 3-51

图 3-52

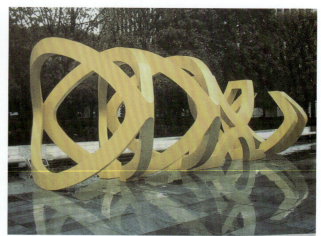

图 3-53

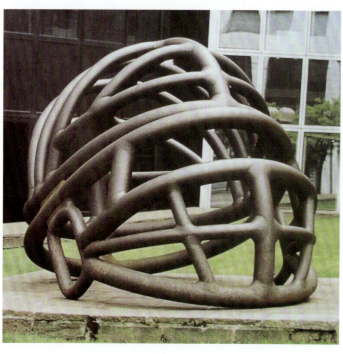

图 3-54

图 3-55

3.3.3 面

几何学中的面是指线的移动轨迹。立体形态中的面是体块的断面、表面的呈现形式，占有一定的空间，总体上可分为平面和曲面。不同形状的面会给人不同的心理感受，平面简洁、单纯、硬朗，具有一定的张力；曲面饱满、柔和、自然、活泼。曲面又可分为几何曲面和自由曲面，几何曲面具有理性的性格特征，而自由曲面则热烈奔放，洋溢着生命活力。

在三维造型中恰当地利用平面和曲面的对比可增强空间的表现力（图 3-56～图 3-64）。

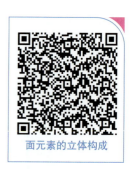

面元素的立体构成

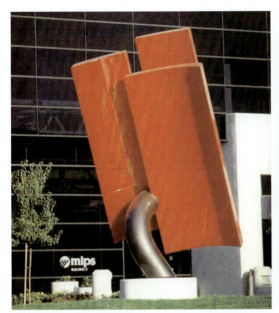
图 3-56

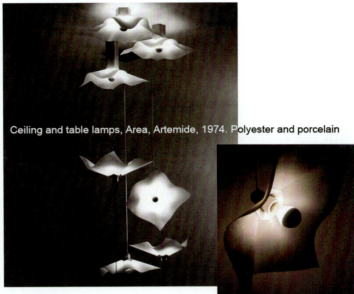
图 3-57

图 3-58

图 3-59

图 3-60

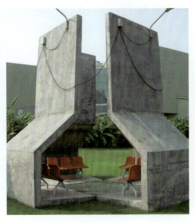
图 3-61

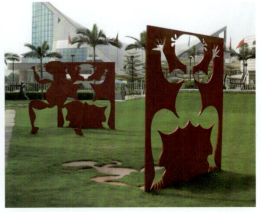
图 3-62

THREE-DIMENTIONAL COMPOSITION

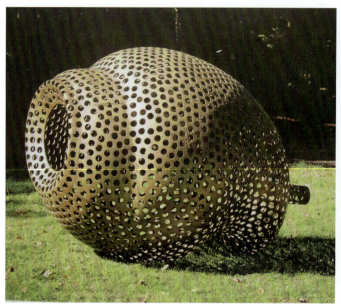

图 3-63

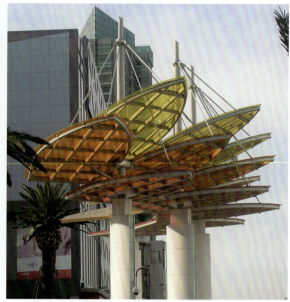

图 3-64

3.3.4 体

几何学中的体是面的移动轨迹。在立体形态中，体具有重量、力度等性质，是三维造型中最能表达体量感的要素，能有效地表现空间立体，并产生强烈的空间感。

体由面围合形成，可分为规则体和不规则体。规则体有方体、锥体、柱体、球体、多面体等，这些形体体现了精确的数理结构和严密的逻辑性，给人简练、直率、稳重、端庄、永恒的心理感受；不规则体在自然界中随处可见，包括自由曲面的回旋体、流线形体以及各种偶然形态，给人亲切、自然、温情的感觉（图 3-65 ～图 3-71）。

图 3-65

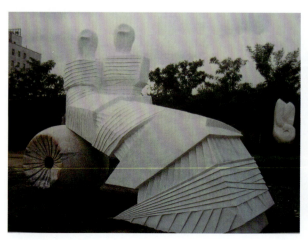

图 3-66

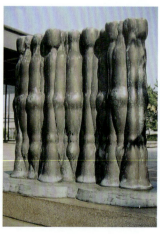

图 3-67

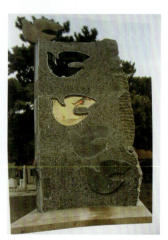

图 3-68

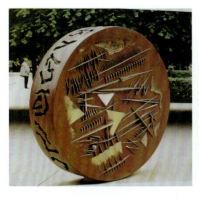
图 3-69

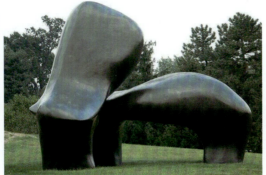
图 3-70

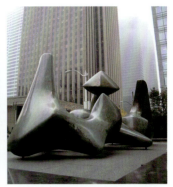
图 3-71

3.3.5 空间

对立体形态来说，空间是必不可少的组成部分，因此，空间也被当作一种造型要素来看待。形体的大小、缩放以及形态的变化直接影响到空间的变化。我们通常所指的空间又可分为实空间和虚空间。实空间是立体形态所占有的真实的三维空间，虚空间是环绕在立体形态周围的无形空间，它依立体形态的存在而存在，若隐若现、虚幻无形，衬托出实空间的力度与饱满。虚实空间相互依存，对立而又统一，共同体现着形态的完整性（图 3-72 ~ 图 3-79）。

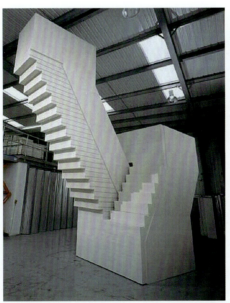
图 3-72

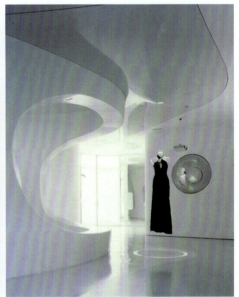
图 3-73

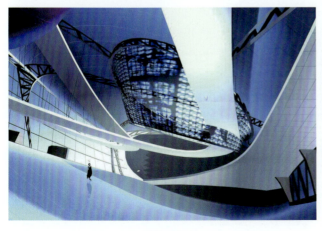
图 3-74

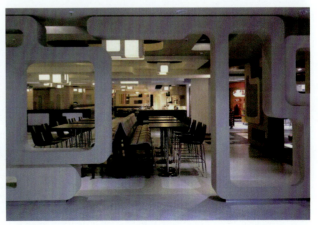
图 3-75

THREE-DIMENTIONAL COMPOSITION

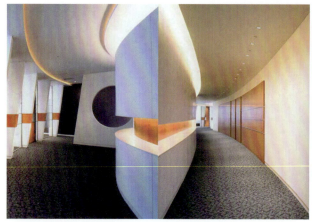

图 3-76

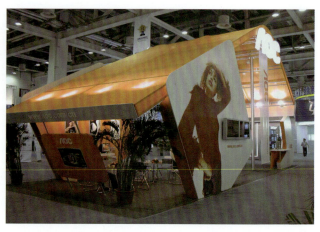

图 3-77

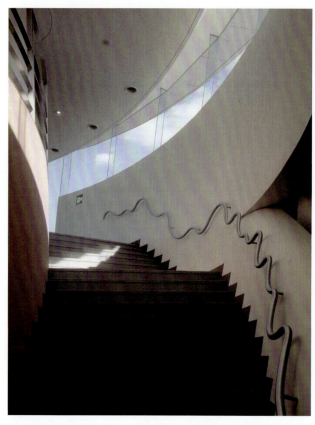

图 3-78

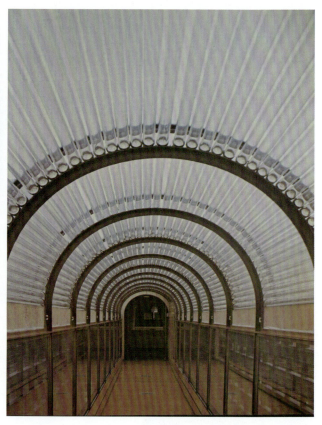

图 3-79

3.3.6 光影

光是我们能够感知物体的首要条件，三维空间只有在光的作用下才呈现出明确的立体层次和各种微妙的变化。一方面，光给我们提供了认识三维形态的可能性；另一方面，光也直接成为立体形态的造型语言，丰富着人们的视觉体验。光照的方向、色温、色相，影的虚实变化对于立体形态性格的塑造以及空间深度、艺术效果的强化具有很强的主导作用。

随着现代技术的发展，光影设计将在公共和私人空间中起到越来越重要的作用。国际光影设计师协会（IALD）主席葛兰·费尼克斯甚至说"不要跟我说空间和色彩，我只懂光和影"，足见大师对光影设计无以复加的重视（图 3-80 ~ 图 3-87）。

第 3 章 立体构成的构成要素

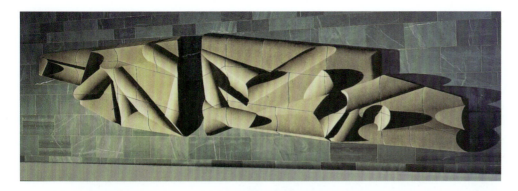

光影秀

图 3-80

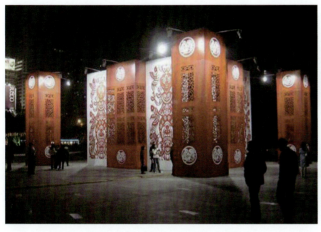

图 3-81

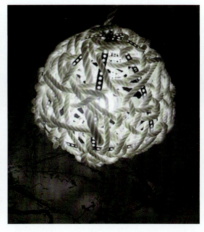

图 3-82

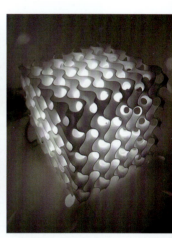

图 3-83

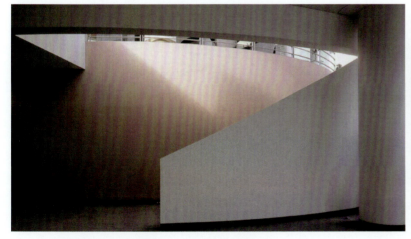

图 3-84

图 3-85

039

THREE-DIMENTIONAL COMPOSITION

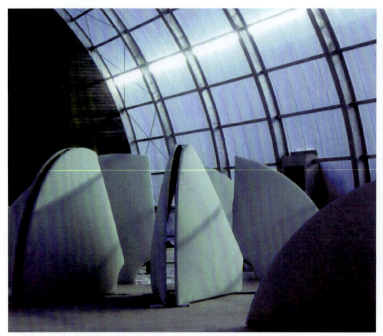

图 3-86

图 3-87

3.4 感觉要素

3.4.1 量感

量感是指对物体的大小、多少、长短、粗细、方圆、厚薄、轻重、快慢、松紧等量态的感性认识。它是造型艺术中非常重要的因素，可以说立体形态的形式感很多情况下是与量感因素密切相关的，设计的评判标准，很大程度上来源于作者和观众视觉及心理的量态感性经验。立体形态基本的特征是以一定的物质来占有一定的空间，所以体量感是立体形态给人们的第一感觉。立体构成中的量感，可以理解为体积感、重量感、容量感、数量感、力度感等。

艺术造型的空间占有量的大小可引起观赏者三种不同的心理量感效应，即敬畏感、真实感和趣味感。人们看见高达几米甚至几十米的大佛像，看到高耸的人民英雄纪念碑，不由得会产生一种神秘、肃然、敬畏之感，这种心理现象就是敬畏感效应。敬畏感效应能使造型作品产生高大、神秘、恐怖、雄伟、庄严等感觉，因此此类作品往往都用超大尺度来处理，以适应需要。当立体形态的体量感觉符合人的真实感觉习惯，使得作品具有亲切、真实、细腻、同步的感觉，就是真实感效应。缩小正常体量并采用夸张、变形的处理手段而产生特殊的审美情趣，这时就产生一种趣味感效应。

量感效应的产生来自造型的现实尺度和观者心理尺度之间的交叉重合，也就是造型作品在具体情境下的尺度感与观者的经验之间产生的交叉或重合。高庆年著《造型艺术心理学》中说，"量感心理效应不是一瞬而过的反应，它能较长时间在审美情绪中起着持久暗示和诱发作用"（图 3-88～图 3-95）。

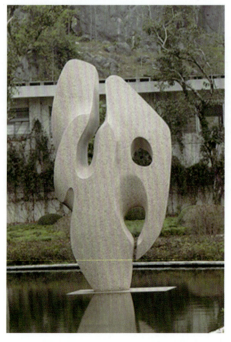

图 3-88

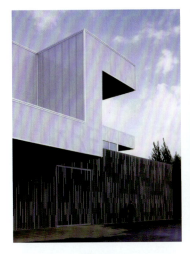 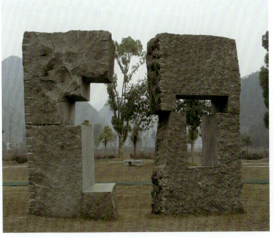 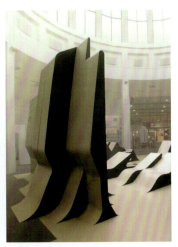

图 3-89　　　　　　　　　图 3-90　　　　　　　　　图 3-91

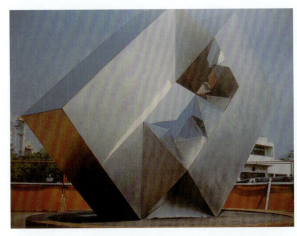 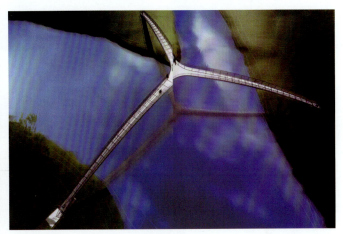

图 3-92　　　　　　　　　　　　　　　图 3-93

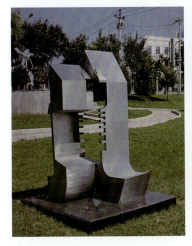 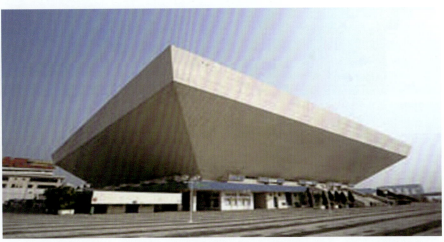

图 3-94　　　　　　　　　　　　　　　图 3-95

3.4.2　空间感

在实体内的通透空间叫内空间，在实体外部的空间与空虚的环境表现方式叫外空间，这里主要指空间给人的心理感觉，这种空间的心理感觉来源于形体向周围的扩张，具体表现在以下几方面。

1．心理空间

心理空间是指随着物体形态在空间的变化所构成的

THREE-DIMENTIONAL COMPOSITION

一个视觉心理范围,又称为知觉场。高大的物体知觉场范围大,矮小的物体知觉场范围小。

2. 间隙空间

间隙空间是指造型与造型之间的空间,由于相对的造型之间具有强大的引力,使得这种空间产生一种紧张刺激感,比如两山之间的一线天、峡谷等空间就十分引人注目。

3. 进深空间

为了让空间有进深感,可以通过加强透视感,让物体具有近大远小的渐变,向心点消失而产生神秘、含蓄的空间、距离感(图3-96~图3-103)。

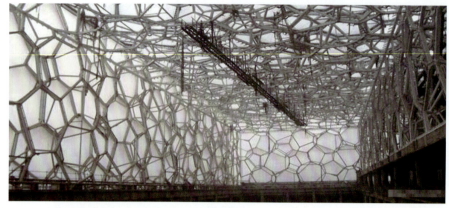

图3-96

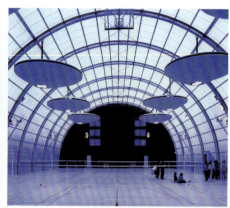

图3-97

图3-98

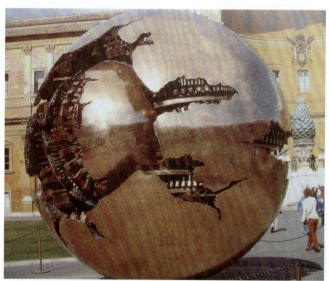

图3-99

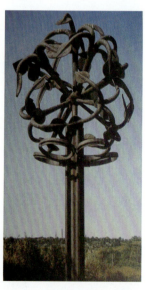

图3-100

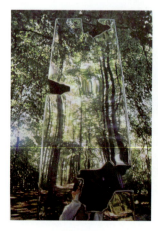

图3-101

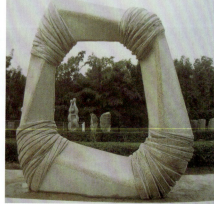

图3-102

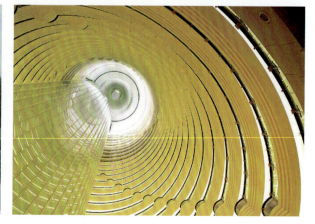

图3-103

3.4.3 运动感

物质运动是绝对的，静止是相对的。在设计中应追求表现那些"静止的"形态中的潜在内力关系，通过对物体材料的充分认识与加工，通过对材料形、质的改变，强调物体运动变化的本质（图3-104～图3-107）。

设计中的运动感可以从以下几方面来加强。

（1）为无生命的物体形态注入生命活力，表现材料自身的韧性和力度，体现出生命感。

（2）模仿植物生长的有机形态，增强物体运动的生命意识。

（3）引导心理运动，通过立体形态中各部分的组织安排，使之与人的内心体验相契合，从而在观赏者的心理上产生运动速度感。

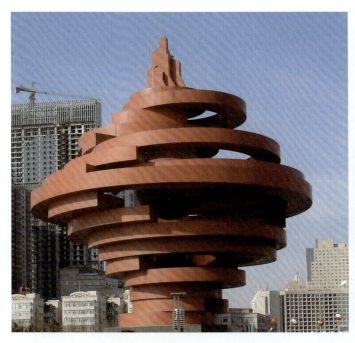

图3-104

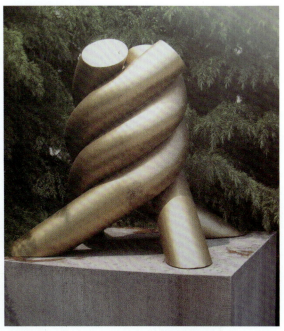

图3-105

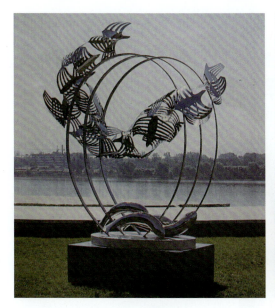

图3-106

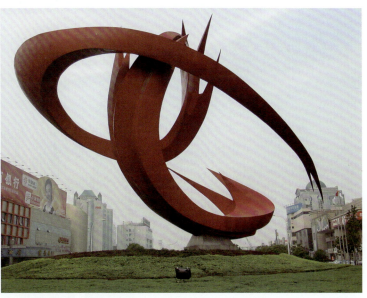

图3-107

THREE-DIMENTIONAL COMPOSITION

3.4.4 色彩感

立体造型中的色彩不同于绘画色彩和其他二维色彩，因为它存在于三维空间中，要受到空间环境、光影效果、工艺技术、材质本身等多方面的制约和影响。在立体造型中，色彩有着更多的可变因素和不确定性，同时有着独特的审美感觉和规律性。我们在本书中不再论述色彩原理，而是着重介绍色彩与材料、技术、环境之间的和谐关系。

1. 色彩在立体构成中的作用

色彩以明度、色相等属性作用于立体构成中，通过明暗、冷暖等对比方式塑造物体的立体效果，从而更好地表达物体的结构与形态。如图3-108和图3-109所示，通过色彩的运用，让构成色感更形象、立体，同时色彩能表明构成形态的性质与功能。如图3-110所示，以黄色作为蜂蜜的包装构成色彩，表明了蜂蜜的甜腻味道。

（1）装饰与点缀。色彩能在视觉上给人不同的心理感受，从而让物体更具有视觉欣赏的可观性。在立体构成中，通过色彩的搭配不仅能装饰、点缀立体构成的表面图案，还能让立体构成的形象立体化、具体化。如图3-111至图3-113所示的饮料包装设计，通过色彩的装饰与点缀，让包装具有色彩感，在视觉上抓住人们的眼球，引起消费者对产品的购买欲望，从而促进销售。

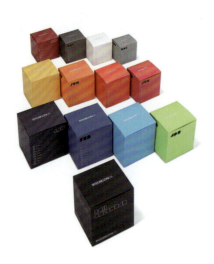
图 3-108

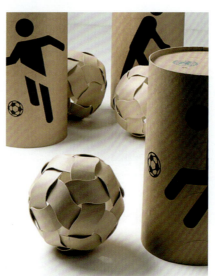
图 3-109

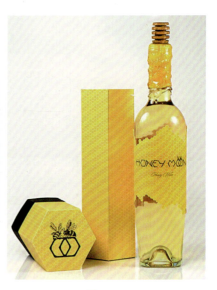
图 3-110

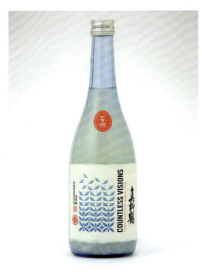
图 3-111

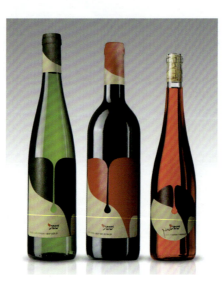
图 3-112

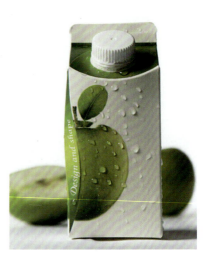
图 3-113

（2）增强空间感。立体构成以空间构成的方式存在，通过对构成表面色彩的色相、明度、纯度进行控制，让立体构成产生空间上的远近、大小、虚实等变化，从而实现空间上的纵深感。如图3-114所示，运用色彩的进退感，制作具有三维空间效果的二维码方块。如图3-115所示，在水粉色彩的表现中，按照近处色彩明亮、远处色彩灰暗的光感效果，制作具有前、后景空间变化的视觉效果。

（3）加强元素间的联系。色彩能够在形体上加强元素间的联系，利用色彩的对比、衬托方式来连接各个独立的立体结构形态。如图3-116所示的立体构成折纸作品用红色表现房屋的三角屋顶，以此构成整体的统一感。如图3-117和图3-118中将金属色、绿色运用于构成之中，做到部分与整体相呼应，在造型的同时丰富细节，让构成兼具整体美与形式美。

2. 色彩的心理效应

（1）质朴感。立体造型中使用本色材料，可以充分体现天然色泽美感，如木、土、石块的天然本色，包含了一种形态的语言和原始的意境，因此，在设计中要尽量保持这种原始、纯朴的色彩感，尽量不要破坏或改变它们。

（2）传统感。传统色彩有它独特的历史文化象征和古老的感觉意义，如半坡文化的无釉彩陶的色感，商周的青铜色感，唐三彩和明清红木家具的色感。透过这些颜色的表面，心理上会产生古色幽香的情思，因此在造型中通过这些色彩的运用往往能够模仿一种感觉意境，引发人的追思。

（3）现代感。色彩的现代感，顾名思义，指色彩应符合时代特征，表达现代的情感象征。当然，色彩本身就是一种主观的感觉，现代感同样见仁见智。总体来说，现代感应和流行元素、流行趋势相统一，在色彩运用上能满足当下人的心理需求和愿望。

（4）冷暖感。色彩中的冷暖来源于人的心理感受，是与人长期的生活实践相关联的。生活印象的积累，使人的视觉、触觉及心理活动之间具有一种特殊的，常常是下意识的联系。从色彩心理学来考虑，我们把橘红的纯色定为最暖色，它在色立体上的位置称为暖极；把天蓝的纯色定为最冷色，它在色立体上的位置称为冷极。

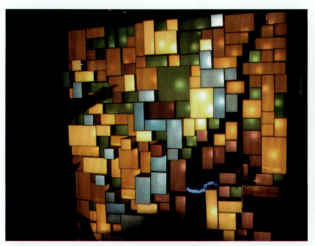

图3-114

图3-115

图3-116

图3-117

图3-118

暖色具有膨胀和前进感，能提高人的兴奋水平，使人活跃而积极；冷色具有收缩和后退感，能抑制人的兴奋水平，使人安静而消极。

（5）轻重感。色彩的轻重感觉，是物体颜色与视觉经验交叉作用而形成的重量感作用于人心理的结果。决定色彩轻重感觉的主要因素是明度，明度高的色彩感觉轻，明度低的色彩感觉重；其次是纯度，在同明度、同色相条件下，纯度高的色彩感觉轻，纯度低的色彩感觉重；从色相方面来看，暖色给人的感觉轻，冷色给人的感觉重。物体的质感给色彩的轻重感觉带来的影响也是不容忽视的，物体有光泽，质感细密、坚硬，给人以重的感觉；而物体表面结构松软，给人感觉就轻。同样，色彩的软硬感觉表现为凡感觉轻的色彩给人软而膨胀的感觉，凡感觉重的色彩给人硬而收缩的感觉。

（6）艳素感。从色相方面看，暖色给人的感觉华丽，而冷色给人的感觉朴素；从明度来讲，明度高的色彩给人的感觉华丽，而明度低的色彩给人的感觉朴素；从纯度来讲，纯度高的色彩给人的感觉华丽，而纯度低的色彩给人的感觉朴素；从质感上看，细密而有光泽的质地给人以华丽的感觉，而疏松、无光泽的质地给人以朴素的感觉。鲜艳、华丽的色彩一般用来表现热烈、欢快、喜庆、运动的主题，而朴素、低调的色彩一般表现忧郁、低沉、安静的感觉（图3-119～图3-125）。

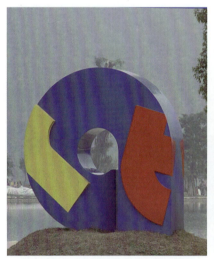
图 3-119

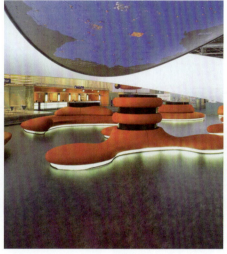
图 3-120

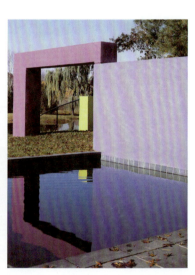
图 3-121

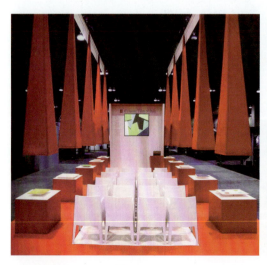
图 3-122

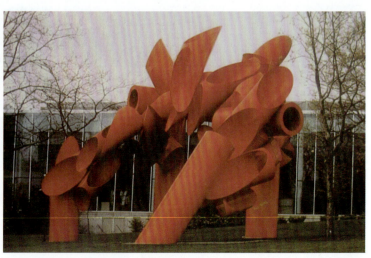
图 3-123

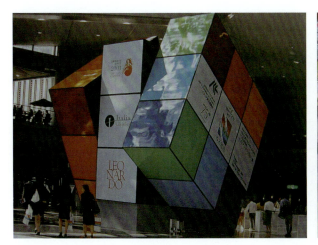
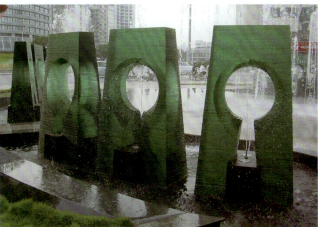

图 3-124　　　　　　　　　　　　　　　　图 3-125

思/考/与/实/训

1. 试了解中国传统工艺、民间美术中的材料、结构与色彩应用。
2. 利用各类金属、纺织品、天然材料，各类实物成品及废料进行构成训练。

作业数量：每种材料一件作品，共 6 件。

作业尺寸：20 cm×20 cm 左右。

CHAPTER 4 第4章 立体构成的表现形式

> **学习目标**
> 1. 掌握线、面、块的立体造型方法，并能加以综合应用；
> 2. 了解声、光、电等多媒介、多材料构成元素与方法，具备一定的以新技术和新方法进行创意策划的能力。

4.1 线的立体构成

4.1.1 线材的构成特点

线材构成实例制作

以长度为特征的型材称为线材。

线的断面形状除了圆形，还可有各种不同的形状。不同的断面形状会给造型带来不同的感受。采用压扁的线材制作的造型并没有尖锐的感觉，相反，会产生优雅的感觉。极粗的金属线材中，断面为实心的较少，多数是中空的环状（管材）结构。

线的断面形状还会对作品的性质及风格产生很大的影响。断面尺寸较大的线材形成的立体构成会产生坚强有力的感觉，断面较小的线材形成的立体构成则有纤细的感觉或产生锐利的立体造型效果；用直线制作的立体构成造型给人以坚硬、朴素的感觉，而曲线形成的结构则会令人产生舒适、优雅的感觉。如果创意缺乏美感，会使造型模糊，表达含混。在这种情况下，若采用直线，则较容易制作出秩序井然、令人心情舒畅的构成作品。这种粗细、曲直的不同性质会对造型的整体感觉产生很大影响。

同样是线材，既有表面光滑的，也有表面粗糙的。线的表面质感对造型效果也有很大的影响。同一材质的线材通过造型处理方法的微妙变化，也可使作品产生特殊的感情和视觉感受。

线材构成所表现的形体具有半透明的效果。由于线群的集合，线与线之间会产生一定的间距，透过空隙可观察到各个不同层次的线群结构。能表现出各线面间的交错是线材构成空间立体造型的独具特点。

4.1.2 线材的基本结构方式

线材在构成中有软质线材和硬质线材两种。

软质线材必须依赖于框架的造型变化。硬质线材可先确定支撑框架，构成后撤掉临时支撑架，保留硬质线材构成的效果。使用线材作三维空间构成时，应注意结构和空隙等关系，其特点是线材本身不占据空间，而是通过线群的集聚表现出面的效果；各种面的包围，形成封闭式的空间立体造型。

1. 软质线材的构成

软质线材是指棉、麻、丝、化纤等软线、软绳。在构成中，按意图制作造型框架，练习中通常采用木质、金属或其他能够起支撑作用的材质做框架。其结构可选用正方体、三角柱、三角锥、五棱柱、六棱柱等造型，也可采用正圆、半圆或渐伸涡线形等，并在框架上面竖立支柱，以小钉为连点进行连接构成。

框架上的接线点作等距分割，从密到疏渐变次序排列，可以垂直连接，也可以错位连接，横边连接竖边，或从上部边框交错方位接到下部边框。

线与线的交叉构成，在方向和交叉角度的变化中主要有两种状态：一种是接近垂直的交叉，一种是渐变的条形网格结构。网格排列会表现出很强的韵律美感。

线材与框架的结合，可以打线结或在框架上打小孔，用线穿过并固定在框架上，或将木条割成切口，再加白乳胶黏合固定软线材，制成悬挂或软雕塑的立体造型（图4-1～图4-9）。

2. 硬质线材的构成

木条、金属条、塑料细管、玻璃柱等线材均可组合成立体造型。在构成前，确定好支架；构成后，撤掉支架部分，只保留硬质线材构成的部分（图4-10～图4-25）。

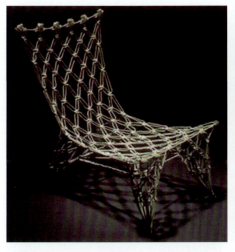

图 4-1

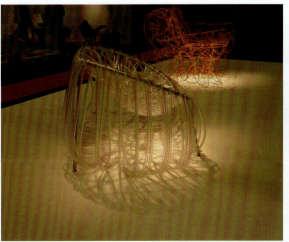

图 4-2

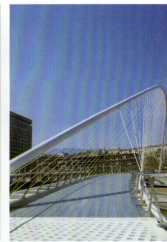

图 4-3

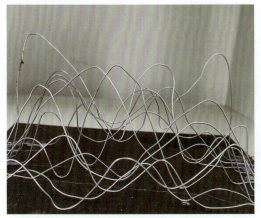

图 4-4

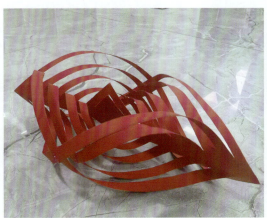

图 4-5

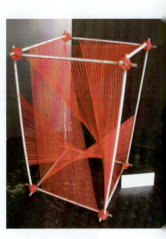

图 4-6

THREE-DIMENTIONAL COMPOSITION

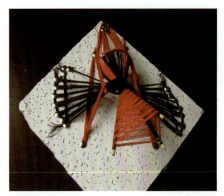

图 4-7

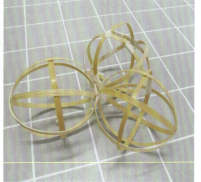

图 4-8

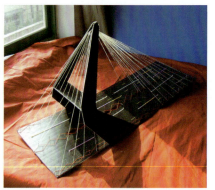

图 4-9

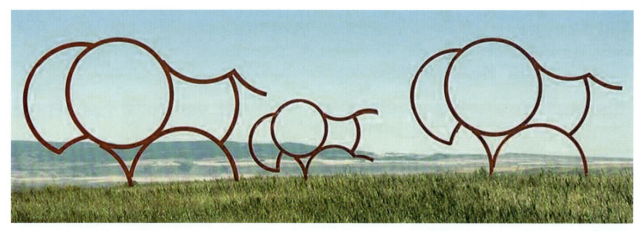

图 4-10

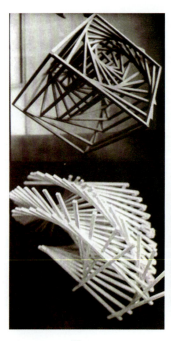

图 4-11

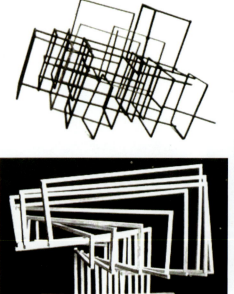

图 4-12

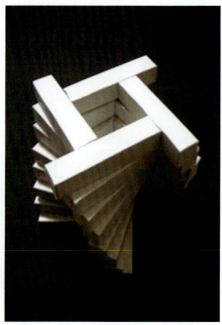

图 4-13

第4章 立体构成的表现形式

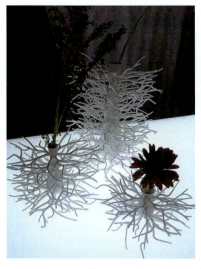
图 4-14

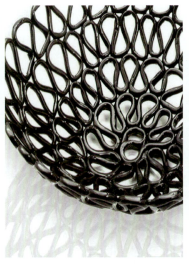
图 4-15

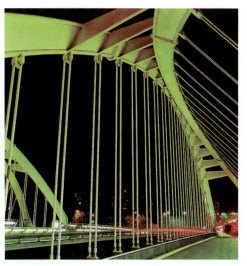
图 4-16

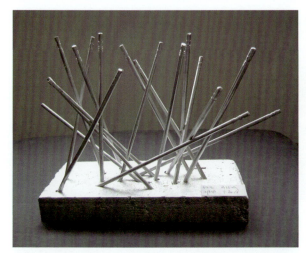
图 4-17

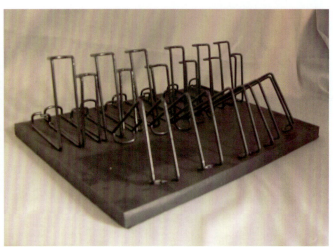
图 4-18

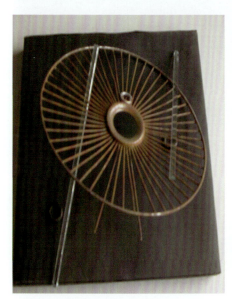
图 4-19

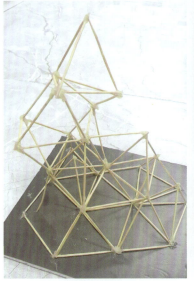
图 4-20

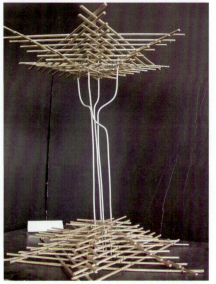
图 4-21

THREE-DIMENTIONAL COMPOSITION

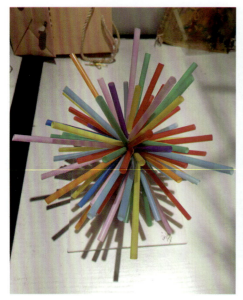

图 4-22

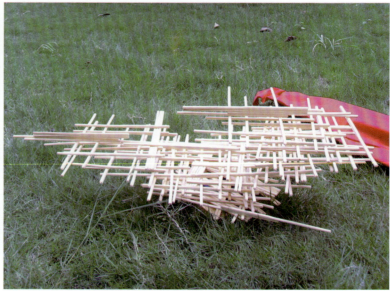

图 4-23

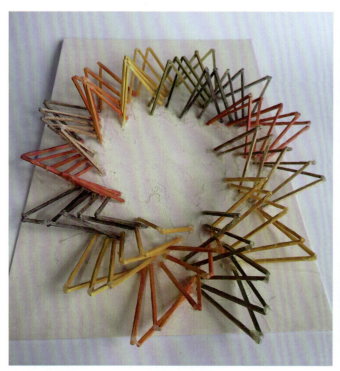

图 4-24

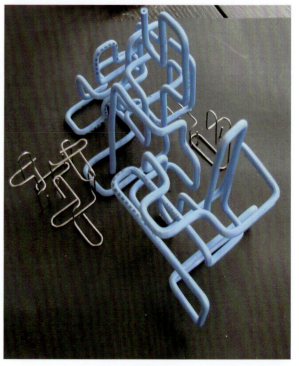

图 4-25

常见的造型方法如下。

（1）有不同层次的结构，可以多项组合，形成整体造型。

（2）利用线形、条形组成方形或三角扇形的单体造型，然后从小到大作渐变排列，并进行变向、转体等多种变化。

（3）对于条形硬质材料，先在偏侧的部位作支撑点，用白乳胶胶着，或用金属丝穿透固定再转体、变形；或预先构成扇形及其他形式的小型单体结构，再进行重叠、交错，形成各种造型。

（4）将硬质条材先制成框架，再加以组合排列。将平行或垂直的结构部分作斜向排列，局部也可留出空间，形成各种变化。

4.2 面的立体构成

4.2.1 面的形态与感情象征

面材是介于线材与块材之间的型材。它是由长、宽二维空间的素材构成的立体造型。面的感情含义是平薄而且具有扩延感，面材所表现的形态特征也具有平薄和扩延感。观看面的方向、角度不同会产生不同的感情含义，比如面材从正面的切口方向看有近似线的感情含义，然而从非切口的角度观察却给人以近似块的感情含义。用面材构成的空间立体造型较线材有更大的灵活性，其实际功能也比线材更强。在二维空间的基础上，给面材增加一个深度空间，便可形成空间的立体造型。

面材构成实例制作

在现实生活中，许多空间立体造型结构都具有面材构成的特点。如建筑物、包装盒及各种容器的立体造型，也都是以各种不同的材料制造出来的薄壳立体。因此，在立体构成的学习中用面材进行构成的基本训练非常重要。通过对各种面材进行构成练习，加深对面材结构所形成立体空间的认识，对立体造型设计及空间设计有重大的启示。

可供面材构成使用的材料较多，在练习时使用 250 g 以上的白卡纸最为方便。白卡纸具有一定的厚度，比较挺括，便于切割和屈折，也便于相互连接，加工起来较为容易。

4.2.2 面材构成的结合方式

面材通过屈折、压屈、弯曲或切割等方式的加工处理，可形成各种空间立体造型。进行面材构成时，共折面的边缘要互相连接才能形成一个完整的立体。进行插接面构成时，要先将面材裁出缝隙，然后相互插接。空间立体造型不是靠摩擦力来维持形态的，而主要是通过面材缝隙的相互钳制。对面材进行结合的常用方法有以下几种。

1. 平接黏合

在屈折面的端部留出一定宽度的黏合面，突出的部位应在其结构的平面展开图上有计划地安排好。在一个多组合的展开图中，黏合部位一般都设在相同的一侧，排列起来很有秩序。黏合面通常可用白乳胶进行结合。

2. 立式活接结合

在折面的端部裁以适当的切口，各部位嵌在一起形成一个整体造型。

3. 带式插接结合

在带状卡纸的结合方面，采取插接的办法使用起来也比较方便。常见的带式插接方式如下。

（1）榫接结合。在立体造型的结构上，连接的双方一方做出凹口，另一方做出凸样，将凸样榫入凹口后，加上横销或配以黏合。在木质材料的结合上，基本是采取榫接结合方法。

（2）旋插结合。这种方法多用于柱体的封口部位，也可用于包装纸盒的上、下盖口。将封口四片封盖按回转方向依次压紧，使之成为一个整体，不必粘接即可封口。

（3）压插结合。在一些用纸板或瓦楞纸制成的包装盒中，底口往往采取压插的方法。这种方法是在封口板上切割出互相咬卡的斜形切口，经挤压、咬合后，便能承受一定的负重。如果物品重量太大，里面还可加一个衬板，外加封口条即可。

4.2.3 面材的结构与形态

1. 半立体构成（半立体的形态训练）

半立体构成是从平面走向立体，即从二维走向三维的最基本练习，是在平面材料上对某部位进行立体造型的加工方法，使加工的部位具有一定的美感、一定的完整性和立体感。

半立体构成基本选用纸材料进行创作练习，通过折、屈、切、编等方法，是创造立体形态的一种手段。创造出的单一形体，具有相对独立的形象。单形半立体的训练，可以使构思精密，明确整体与局部的关系，培养形象思维的能力。

（1）半立体构成实例——不切多折。在一张 100 mm×100 mm 的卡纸上，用铅笔先将设计图画在上面，再用美工刀划线（不划透纸背），再依线痕折纸，使之显现半立体效果。

（2）半立体构成实例——一切多折。在 100 mm×100 mm 的卡纸上，在中心部位平行的一边或对角线上切线，依线痕折出凹凸变化，使之呈现成形效果。制作中要考虑统一、对比、疏密变化等形式美的因素。

（3）半立体构成实例——多切多折。在 100 mm×100 mm 的卡纸上，根据构图作自由切割，再通过折屈、

THREE-DIMENTIONAL COMPOSITION

压屈、弯曲等不同处理，构成半立体造型。此练习可根据平构的渐变、发射、对比、特异等手法组织画面，同时切折后应体现进深感（图4-26～图4-30）。

2. 层面排列构成

面材本身占有空间较少，体量感较弱，但是通过一定的堆积、排列可增加它的空间量感。层面排列是指若干面形在同一平面上进行的各种有秩序的连续排列，基本面形可进行变化，如由大变小、由方变圆、由曲变直、由宽变窄等，并可通过改变面材的基本形态，如直面、曲面、折面以及面的不同形状，使面的排列构成更加丰富。面材排列方式有渐变、放射、旋转等，排列时应注意其秩序性、节奏感和韵律的形式要素体现（图4-31～图4-33）。

3. 板式插接构成

板式插接构成是将面材先裁出缝隙，然后相互插接，主要是靠面与面的相互钳制来维持整体形态。插接口可根据设计需要来确定宽度和深度，插接的基本单元形可分为几何形和自由形。

插接的形式可分为几何形体的插接和自由形体的插接。几何形体的插接又分为断面形插接和表面形插接。断面形插接是将几何形体分割成若干断面，并将这些断面通过相互插接构成几何形体。表面形插接中，全部多面体的基本形都可以换成插接面。插接的方法比较简单，只需注意插缝的形状，尤其是较厚面材的插接，需适当作一些变化。自由形体的插接是用一个单位面形作自由的插接，可以创造出丰富的立体效果（图4-34～图4-36）。

了解立体构成中的半立体

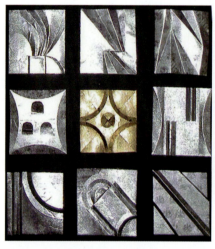

图 4-26

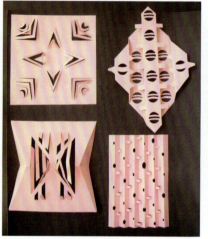

图 4-27

图 4-28

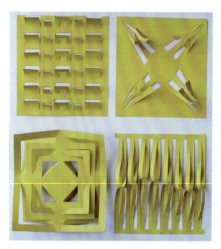

图 4-29

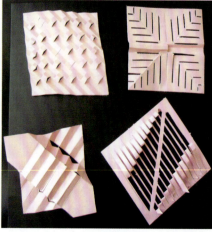

图 4-30

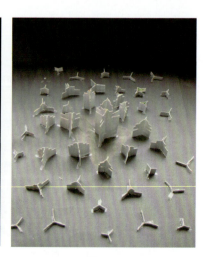

图 4-31

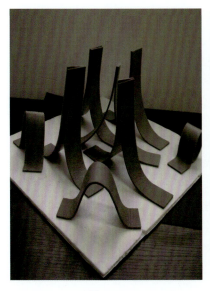

图 4-32

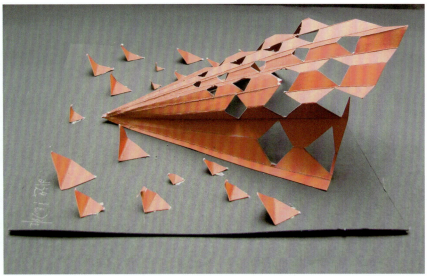

图 4-33

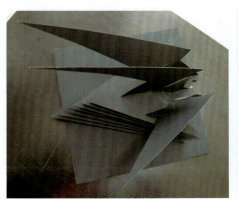

图 4-34

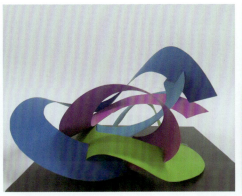

图 4-35

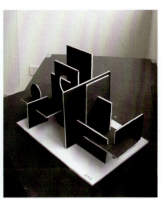

图 4-36

4. 柱式构成

柱式构成是面立体构成中较为常用的一种造型样式，其构成的基本方法是将平面的面材围绕中心轴进行折叠、弯曲并把起始边粘接在一起。它是面材刻划、切割与折曲所构成的围合空间立体造型，一般为透空体。

因折叠加工方法不同，构成的柱体一般分为棱柱和圆柱。棱柱由若干平面和棱线围合而成，至少要有3个平面，棱柱构成的变化方式主要有柱端变化、棱线变化和柱面变化。

（1）柱端变化。在棱柱的顶端和底端的不同部位进行折叠、弯曲和切割加工，使柱端产生缩小、合拢、分叉等变化，柱端变化还可以在柱端添加其他立体造型。

（2）棱线变化。棱线在棱柱造型中变化最丰富，也是变化的重点部位，在棱线部位可进行切割压曲，使部分棱线凹陷，产生高低、内外的节奏变化，创造出丰富的小空间。

（3）柱面变化。在柱面进行有序的切割加工，切割后可进行折屈凸出凹陷，有的可形成开窗效果，增加空间的丰富层次；对圆柱体来说，可进行横向、垂直或斜向切割，形成一种具有旋转韵律的构成变化。

无论是哪种处理方法，都应注意变化的规律性，合理运用各种形式美法则，避免孤立和突兀（图4-37～图4-42）。

THREE-DIMENTIONAL COMPOSITION

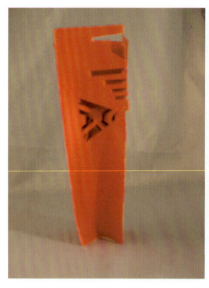
图 4-37

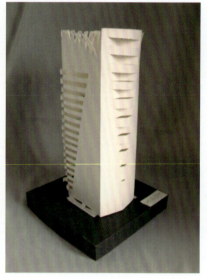
图 4-38

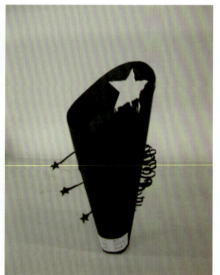
图 4-39

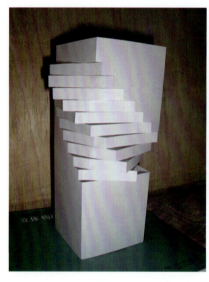
图 4-40

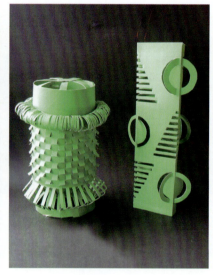
图 4-41

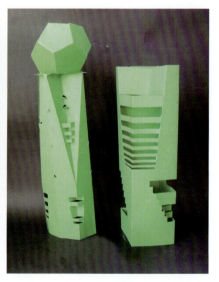
图 4-42

5. 几何形单体构成

（1）多面体构成。多面体是由多个连续的表面构成的封闭的三维空间立体形态，是立体构成的重要组成部分。它的立体造型的特征是由等边、等角、正多角形组成的球状结构。这样的正多面体，常用的基本造型有5种，即正四面体、正六面体、正八面体、正十二面体和正二十面体。这5种基本造型是进行各类多面体造型的基本形态。用此5种形体可以集聚构成或切割变化，组成各式各样、种类繁多的空间立体造型（图4-43～图4-46）。

除了上述的单体结构外，还可在多面体的基础上进行变异构成，其变化的基本原理如下。

①切去顶角的加工变异。当多面体的顶角被切割后，顶角原来的位置就会产生一个新的平面，顶角切掉的越多，形成的新平面就越多，并且多面体会越来越接近球体。对顶角的切割可在棱线长度1/2或1/3处进行。切割位置的不同，会产生造型的不同。可在产生的平面上增加新的立体形态以丰富造型。

②凹凸变异加工构成。凹凸变异加工构成是将标准多面体的顶角部位向内凹入，可在多面体相邻棱线的1/3、1/4等处进行连线加工。

图 4-43

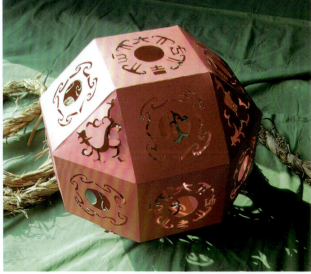

图 4-44

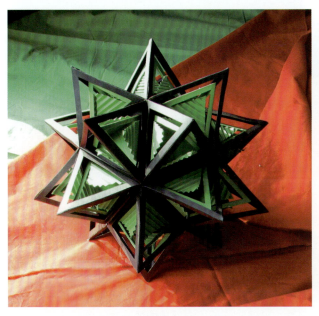

图 4-45

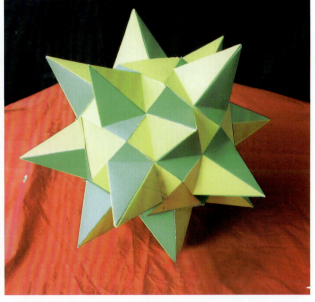

图 4-46

（2）单体集聚构成。单体集聚构成是用单体按照作者意念灵活地组合在一起，构成一种独立存在的造型。这类作品具有设计的性质，其造型一般都尽可能完整，并可表达某种意图，有些作品还可直接应用到创作设计的构图稿（图 4-47～图 4-49）。

单体集聚构成需掌握的要点如下。

①单体的基本造型必须精巧、简练，避免出现过多、过小的琐碎变化；还要有一定的厚度，使其在整体上表现出一定的量感。

②在单体间的连接上要处理好其整体效果和单体间的衔接关系。集聚的特征一个是重复美，另一个是韵律美。在应用重复形或近似形的排列次序上，应避免相距过大，显得松散而形成不了整体。其间距可组成一种渐变的形式。形和形之间可从小到大或从密到疏，要能表现出优美的韵律。

③在整体关系上既要注意形象的完整性，又要有适当的比例；在高低、长短和疏密关系上，要错落穿插，形成第一、第二、第三等的秩序。

④要突出表现中心。要有吸引观者注意的焦点，使作品有主有次，有虚有实。在主要表达的部位上，其形象要完美而富于变化，次要部分要起到一定的呼应和陪衬作用。

THREE-DIMENTIONAL COMPOSITION

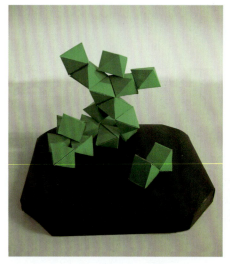
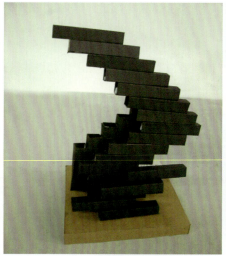
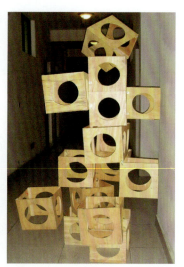

图 4-47　　　　　　　　　　图 4-48　　　　　　　　　　图 4-49

⑤要重心稳定。在整体造型上要保证重心稳定，可排列成对称式、回转式或平衡式等多样造型。

集聚构成的形式有圆盘式组合、片状渐变组合、管状集聚组合、块状体集聚组合等。

4.3　块的立体构成

4.3.1　块材的特点及性质

块是立体造型中最常用也是最基本的表现形式。它是具有长、宽、高三度空间的实体，最能表现立体感、空间感和重量感。块材的造型给人以充实感和稳定感。

块材是塑造形体时使用得较广泛的素材，特别是实际应用中，在作品的完成阶段都要用到各种块材。它不但可以表现出作品的造型美，而且还能充分表达材质的特别质感和设计者的创意。

在自然界中，大部分形体是实心的立体形体。由于这些形体具有充实感，因此在人工造型当中采用较多形似砖块的几何形体（这也是构筑较大造型时所需的形体）。此外，在感觉上或生理上给人以舒适感的有机形态也被广泛地应用于工业设计中。块材立体构成的基本方法是分割和积聚。在空间形态的创造中，这两种方法的综合应用最为常见。

块材原料种类很多，一般使用价格比较便宜并便于加工的材料进行练习。石膏粉、木板、雕塑泥、胶泥等都是方便取用的材料。在制作成品时，可用硬度较强，肌理效果比较丰富、美观的材料，如各种铜、铝、不锈钢等金属材料，或选用造价较低、加工方便的塑料、有机玻璃、玻璃钢等原料。

块元素的立体构成

块材构成实例制作

4.3.2　块材的构成形式

在进行块材立体构成制作前，必须对自然形象进行归纳、整理和分析。自然界中的物体形象极其复杂，要想将形形色色的天然造型加工成人们生活中需要的实用物品或艺术品的形态，就必须经过设计师的创造性劳动。

我们可将块材的构成形式归纳为以下几种。

1. 单体

如果把各种单体归结成球、圆柱、圆锥、立方体、方棱柱和方锥体等几种基本形体来加以研究，就可以比较方便地分析自然界中的物体形象。由于以上几种基本几何形态单纯、独立、造型完美，可以被看作单纯形态的代表。这样可方便构思并对形体特点进行归纳，拓展思维。

2. 单体切割

单体切割成的立方体是日常生活中最有用的一种基

本形，如房屋、柜子、冰箱、电视机、包装盒等，这些形体中的大多数都可还原为立方体的基本形。为此，单体切割的要点就可以放在立方体上。如果要将一个立方体进行等分切割，等分的方法不同可产生不同的形态。分割的单体除立方体外，也可以是圆球、柱体、锥体或自由形体。不过切割时须注意线型、体量与空间的关系。为了丰富创意，增强思维的联想力，也可使用切割方便的海绵、泡沫塑料对各种形体进行多种形式的切割实验。切割后所形成的各种造型能给人以启发。对立方体的切割方式有以下3种。

（1）直线切割。在正方形的方体块材上进行宽窄不同的垂直和水平方向的切割。经过切割后的形体，可形成大小、高低错落的对比变化，产生富有变化的造型。

（2）斜向直线切割。切割后所形成的形体可呈现出不等边三角形、梯形等各种造型。

（3）曲线切割。经过曲线切割的形体会呈现出几何曲面的效果，可表现出曲面与平面的对比，增强形体变化的美感效果。

3. 单体的增减

单体增减可分为相同单体增减和自由形单体增减。

相同单体组合的变化方法有位置变化、数量变化和方向上的变化，可利用构成骨骼式排列法则，采用渐变式排列、发射式排列和特异式排列等形式。若先将数个相同单体组构成一个基本形体，然后由数个复杂的单体组合体构成一个更大的形体，将会产生出更多有趣的组合体。

自由形单体增减，利用不同单体作渐变式排列可获得较好的效果，如单体形态由方至圆的渐变、由曲至直的渐变、由大至小的渐变等。为观察自由形单体的增减效果，还可做一些独立的自由形单体的增减练习，观察单体更多样式的变化。

在以上的组合过程中，应特别注意实体与空间的关系，运用形式美法则，时刻注意整体的协调、均衡（图4-50～图4-56）。

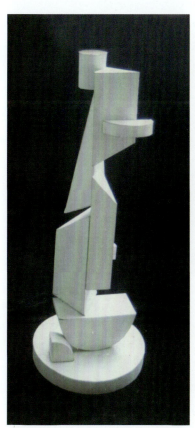

图4-50

图4-51

THREE-DIMENTIONAL COMPOSITION

块材构成作品

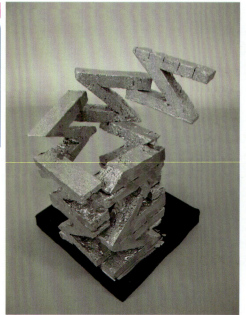
图 4-52

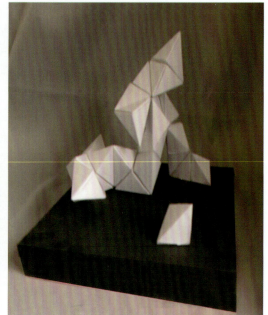
图 4-53

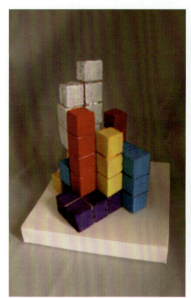
图 4-54

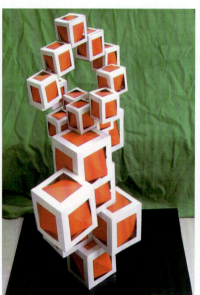
图 4-55

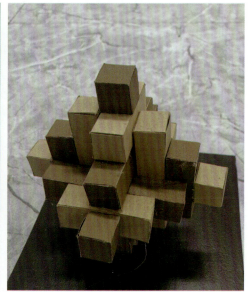
图 4-56

4.4 声、光、电多媒介构成

　　一直以来，对于立体构成的研究都集中在点、线、面、体的空间构成形态、材质肌理的和谐布局、色彩因素的视觉表达等方面。随着科技的广泛运用与发展，利用声、光、电等媒介进行创作的多媒体艺术形式开始蓬勃发展。从城市夜景，室外的霓虹灯、建筑、街灯到商场、宾馆、舞厅的装饰照明，从节日中的彩灯组合、烟火，喷泉水柱的激光交叉光束到清静悠闲的灯光、灯笼、星火，所有这些光的构成表现，虽然没有造型中的硬质和重量，但同样可以把它看成是材料元素，去把握

它构成三维立体的造型形态。当今世界，一些灯光、烟火设计大师也正是运用其构成美的原理，才表现出种种神奇的魅力。

以光要素为例，作为照明之用的光一直是人们生活必不可少的要素。时至今日，光的"氛围化""情感性""价值感"等方面的内涵为设计注入了新的活力。人们不再仅关注于其物理特性，而更强调了营造情调、改变情绪、导向行为等情感层面的阐述和体验，从而为人们的生活带来了更立体、更生动、更积极的效果体验。

4.4.1　声、光、电的构成形式

随着多媒体技术的迅猛发展与应用，以声、光、电为艺术形式的物象越来越普遍。因此，以应用广泛且具有代表性的光为例，研究其构成形式，探讨其构成要素及特点，对于丰富、拓展、深化声、光、电的使用领域具有一定的价值和意义。

1. 光源直接构成

光源直接构成是指将光源作为造型的整体或一部分，通过模拟自然形态或人工形态来进行构成。由于其以日常物态为原型，能使观者触景生情，从而产生一定的情感共鸣。如Bird系列灯具，就是将灯泡喻为小鸟，通过不同的支架模拟不同的鸟类生活场景，或一行麻雀站立低喃，或一只夜莺笼中高歌，抑或一群鸽子争相飞起，展现出不同鸟类的神态，让热爱生活的人们感受其中的情趣并会心一笑。

2. 光影交互构成

光影交互构成是指光源的扩散所产生的物体与光线被物体遮挡形成的影子之间的交互正负形构成。这种交相呼应的构成，其虚实的对比呈现方式在视觉上产生了丰富的变化，给人以纷繁绚烂之感。如以叶脉为设计来源的Hyphae Lamp创意菌丝灯，其本身拥有完美的镂空外形，通过光线的投射在墙壁上反映出其独特的光影形态，还原出其自然的本质。

3. 光线漫射构成

光线漫射构成是指光线受空气中的悬浮物质以及外层透光物的共同作用，所产生的朦胧、弥漫式的构成形式。光线的照射强度、射程长度、悬浮颗粒、遮挡材质等的不同，影响着其光线的造型，从而使人产生不同的视觉感受。如茶韵墨香就是通过中国人所熟知的宣纸造型，通过宣纸本身略微透明的独特肌理以及宣纸间或紧或疏的排列距离，使得略黄的光线在其中徜徉回转，从而展现出作品独有的自然性与人文性。

4.4.2　声、光、电构成的应用

随着科技的发展，声、光、电在人们生活的各方面发挥着越来越重要的作用，并在环境设计、展示设计、产品设计等诸多领域展现出不同凡响的创作成果。

1. 环境设计领域

（1）室内场所。在室内场景中，声、光、电的使用能使有限的空间充满无限的魅力，变幻莫测。如购物中心明亮无影的灯光配合优雅绵长的音乐，使徜徉其中的购物者放松心情，愉悦购物；瑰丽绚烂或豪华夺目的酒吧灯光配合律动的节奏，体现着生机勃勃的时尚韵味；温馨柔和的家居灯光则处处透露出家的温暖。

（2）建筑墙体。现代都市社会，四处林立着体量感巨大的建筑物，如果没有任何的灯光点缀，会让人感到恐慌和压抑。因此，除了建筑内部的环境外，建筑体本身也需要用灯光音效等进行装饰，如明亮宽敞的建筑物入口、明晰干脆的建筑轮廓、绚烂璀璨的建筑顶端等位置的灯光展示，给人以现代繁华之感。

（3）城市景观。城市景观涉及绿化植被、雕塑小品、建筑群体、道路交通等诸多方面，因此声、光、电的运用也需要注意诸多内容，如灯光设置、音效处理上是否妨碍交通导视，绿化与建筑的协调关系等。因此，对于城市景观而言，既要运用声光电展现城市的灵动、现代，又要以和谐的城市次序为前提，才能使城市的夜空更加灿烂（图4-57～图4-68）。

2. 展示设计领域

（1）舞美展示。舞台美术随着现代社会的发展发生了日新月异的变化。从开始的以人为本，到现在的通过声、光、电等多维艺术形式的烘托表现，使观者浮想联翩。既可展现春、夏、秋、冬不同的场景，也可展现角色喜怒哀乐的内心感受，还可展现过去、现在、未来的时空交替。可以说，声、光、电的艺术语言运用，使舞台美术的可能性无限扩大，增强了其艺术创作的表现力及想象力（图4-69～图4-72）。

（2）橱窗展示。现代橱窗展示方面，声与光的配合交相辉映，为营造展品的氛围，展现展品内涵起到了积极的作用。为塑造展品特性，设计师通过灯光的冷暖、光线的强弱、聚光及漫光等诸多因素，基于梦幻脱俗的想象力，展现出一系列令人遐想的画面，让人们心驰神往，从而对展品本身留下美好的印象（图4-73～图4-80）。

THREE-DIMENTIONAL COMPOSITION

声光电灯光秀

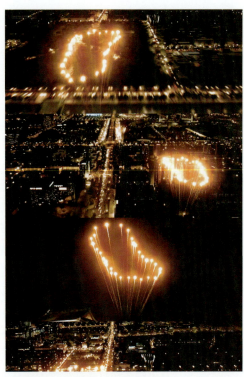
图 4-57

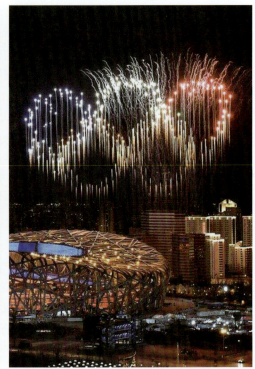
图 4-58

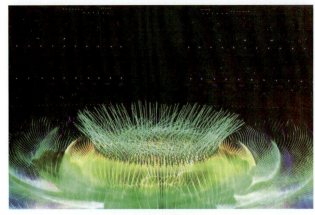
图 4-59

图 4-60

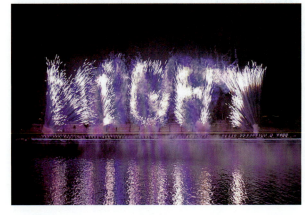
图 4-61

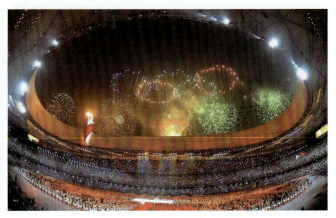
图 4-62

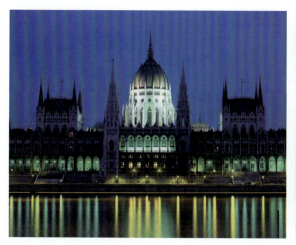

图 4-63

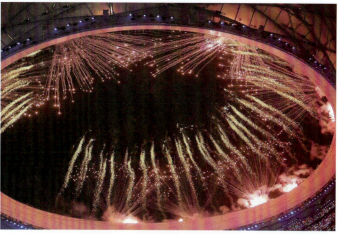

图 4-64

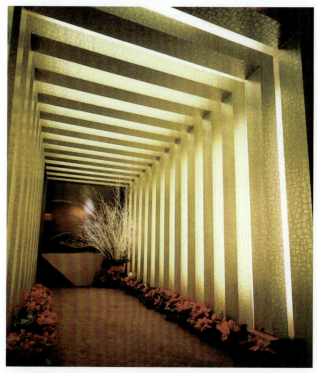

图 4-65

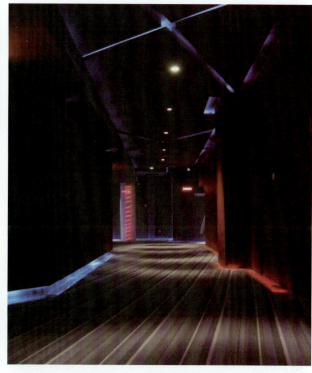

图 4-66

图 4-67

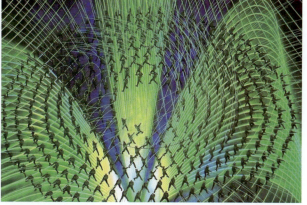

图 4-68

THREE-DIMENTIONAL COMPOSITION

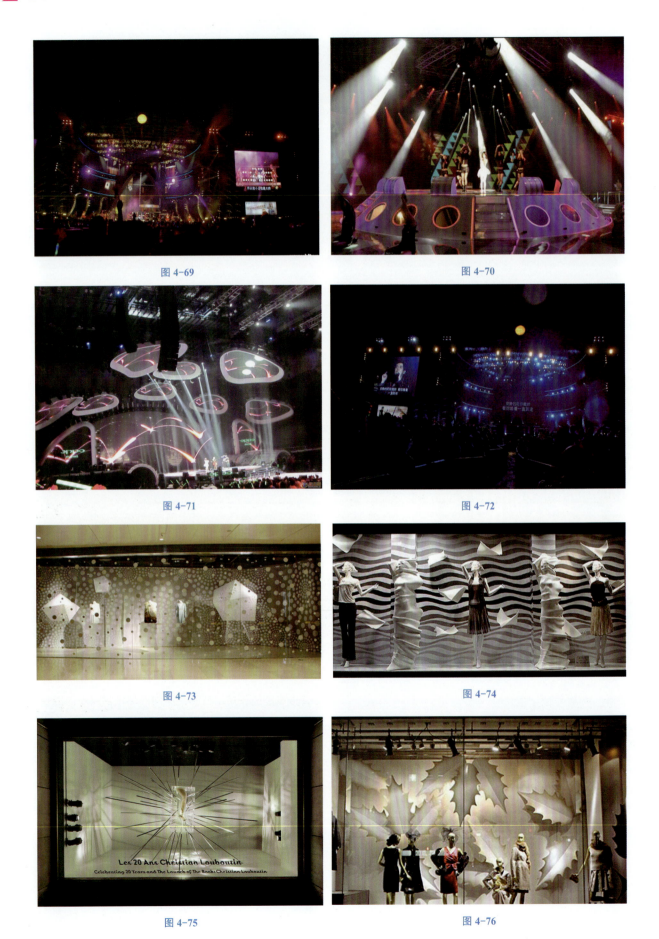

图 4-69　　　　　　　　　　　　　　　　　图 4-70

图 4-71　　　　　　　　　　　　　　　　　图 4-72

图 4-73　　　　　　　　　　　　　　　　　图 4-74

图 4-75　　　　　　　　　　　　　　　　　图 4-76

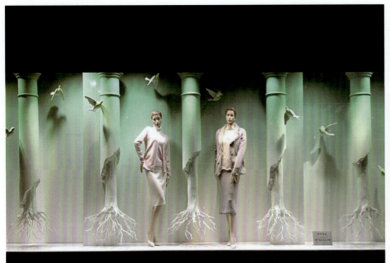
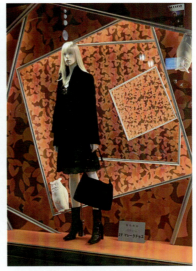

图 4-77　　　　　　　　　　　　　　　　　　　图 4-78

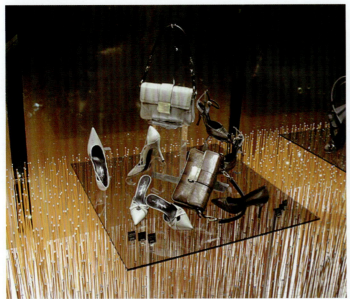
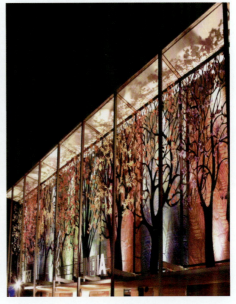

图 4-79　　　　　　　　　　　　　　　　　　　图 4-80

3. 产品设计领域

（1）玩具产品。从最简单的赛车玩具到成人使用的电子宠物，为增加玩具的吸引力，声、光、电技术运用到玩具设计中已经成为一种趋势。如拥有80年历史的美国玩具品牌——费雪，就出了一款安睡海马宝宝，它的尺寸适合宝宝抱在怀中，宝宝按动其肚子上的红心标志，会发出柔和的光线以及轻柔的摇篮曲，从而给予孩子更多的视听刺激，促进婴儿的感官发育（图4-81和图4-82）。

（2）灯具产品。灯具类产品主要是以光和影作为设计的对象，通过各种造光造影的方法，达到照明空间及营造氛围的作用。当然，不同的环境需要不同的照明要求，如书房内的台灯要求清晰而易于读写，卧室内的灯光要求温馨而舒适，餐厅的灯光要求气氛和谐等，从而配合人们的情感体验（图4-83～图4-88）。

（3）电器类产品。现代产品为体现其科技性、新颖性、艺术性，将光与声等别致的设计元素运用其中，为消费者的使用过程带来便利性和感性化。特别是在一些用于指示或提示的部位，会运用光来进行视觉上的提醒，并结合语音的提示，在为产品注入现代气息的同时，也拉近了产品与人之间的距离，更加体现出产品以人为本的现代设计理念（图4-89和图4-90）。

THREE-DIMENTIONAL COMPOSITION

图 4-81

图 4-82

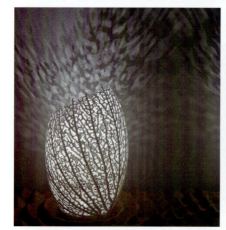
图 4-83

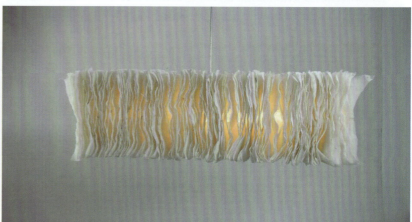
图 4-84

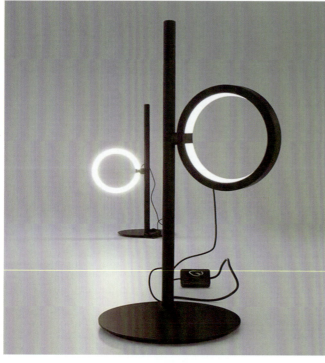
图 4-85

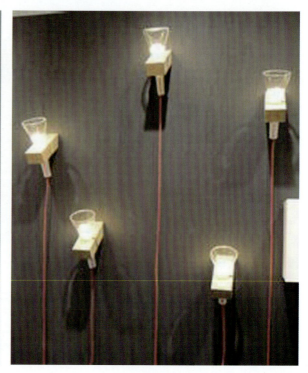
图 4-86

第 4 章 | 立体构成的表现形式

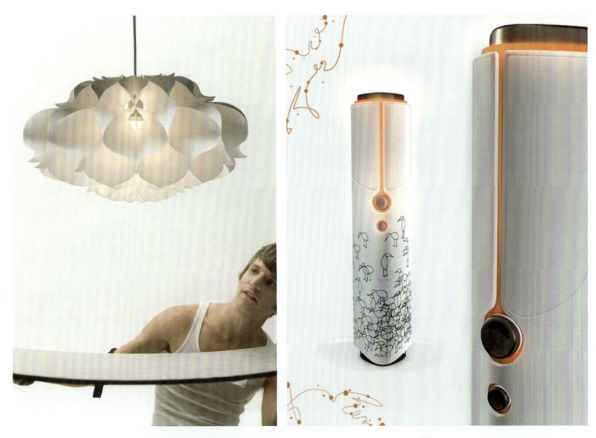

图 4-87　　　　　　　　　　　　　　图 4-88

图 4-89　　　　　　　　　　　　　　图 4-90

4.5 综合立体构成

综合构成的构成语言形成的视觉效果和联想空间也较单一要素的构成更为丰富，因此，能够较好地表达作者的设计意图。为了表现出作品应有的体量感觉，在线、面、块等要素综合运用的同时，对于整体造型的推敲和表面处理也必须付出很大的努力。材料不同，立体造型所表现出的量感也不同。例如石材造型具有坚硬、厚重的感觉；木材造型则会稍显温和。一般来说，作光滑处理可使粗糙的表面质感柔化，尽管素材本身可能较厚重，但是经过表面处理，造型的厚重感会有所减轻。立体造型有的追求厚重的量感，而有的则追求轻快、明朗的量感，在造型中应区别对待。

4.5.1 综合立体构成的形式

1. 线与线的框式构成

线与线的组合形成了构成中的"虚空间"，即框式构架，合适地创造"框"能表现空间的张力感。如果"虚空间"过小会使人紧张、压抑，空间感变差；框式构架营造太大，就会缺乏整体感，失去了线与线之间的空间张力，空间感较弱，显得零散。

2. 线与面的层式构成、面与面的板式构成

利用线与面、面与面的交叉、交错、重叠等来表现空间的层叠的方向感和流动感。同时在线与面、面与面的构成中，还要注意节奏韵律感和动感。为了使形态和空间更丰富和更有个性，可改变线材的长短、粗细，面材可进行适当的弯、折、卷、扭、凹凸、穿透、切割等工艺变形。

3. 线与块、块与块的体式构成

线与块、块与块的体式构成给人的体量感更为饱满与厚重，体的实在性与线的流动性结合相得益彰。当构成要素出现多个形态时，可以进行归类组合与呈现，如大小相似组合、形状相似组合、色彩相似组合。

4. 面与块的柱式构成

面与块的组合可通过分割、集聚等形式追求形体的均衡、变化的快慢和空间的虚实，创造具有一定空间感、质感和量感的构成形态，但是操作过程中要注意整体各个视角的视觉重心的均衡等视觉关系（图4-91～图4-105）。

图 4-91

图 4-92

第4章 立体构成的表现形式

图 4-93

图 4-94

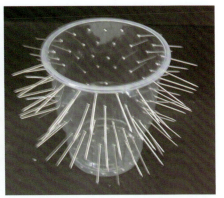

图 4-95

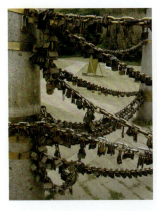

图 4-96

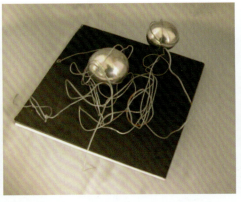

图 4-97

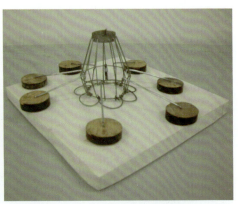

图 4-98

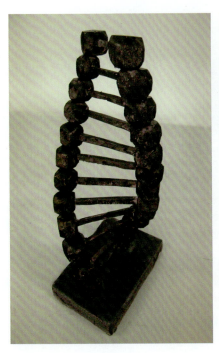

图 4-99

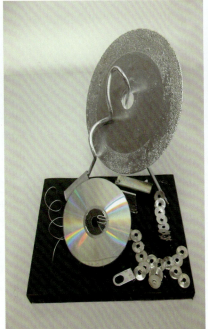

图 4-100

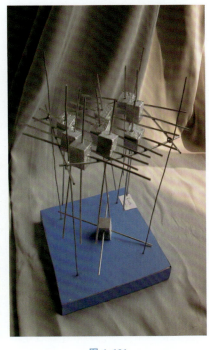

图 4-101

069

THREE-DIMENTIONAL COMPOSITION

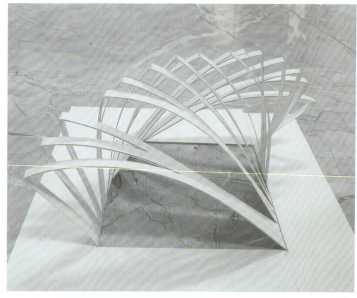

图 4-102

图 4-103

图 4-104

图 4-105

4.5.2 综合立体构成的材质

材料是立体构成的形式载体,是设计中一个重要的表现要素和表现手法。在我们周围有各式各样的材料,虽然它们本身没有任何特殊的含义,但是通过造型艺术设计可以使材料传达出设计师的思想,说服力和视觉冲击力会更强。

立体构成作品的好坏不仅在于质量的高低,同时还在于设计师对材料的理解和驾驭能力。不同的材料有不同的特征,它们所表现出的色彩、质感和外形会激发设计师的各种思考和创造。综合立体构成的材料丰富多样,最常用的材料组合方式如下。

1. 自然属性材料和人工属性材料的综合

具有自然属性的材料包括泥土、木、石块、竹、麦秸秆等,给人天然、质朴的感受,具有较强的亲和力。具有人工属性的材料包括水泥、纸张、软质纤维、陶瓷、玻璃、泡沫等,给人规整、新鲜的视觉感受。自然属性材料和人工属性材料综合构成的作品,兼具二者特

色，会产生独特的视觉感受。

2. 废旧材料和现成品的综合

废旧材料有易拉罐、玻璃瓶、废旧牛仔布、塑料胶片等。废旧材料在失去了原始的功能价值之后，通过设计师的解读和发挥，会给它们更多发挥和挖掘的空间。现成品可以给废旧材料增加灵气。这两者的综合构成强调运用简单而又突破常规的表现形式创造出"废物"艺术的生命活力。

3. 有形材料和无形材料的综合

有形材料包括石、木、布匹、金属等；无形材料包括沙、水泥。有形与无形的结合构成给大家无限的遐想，或坚固稳定，或柔韧有余，或凝聚融合，或单纯简练。

4. 弹性材料和塑性材料的综合

弹性材料有皮筋、弹簧等，塑性材料有石膏、黏土等，这两者的构成要注意突出重点，但不能生拉硬配，而应做到和谐统一，相得益彰。两者的混搭构成可以摆脱沉闷的气氛，符合人们追求个性、随意的艺术要求（图4-106～图4-125）。

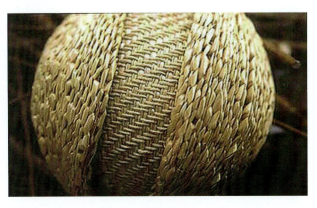

图 4-106

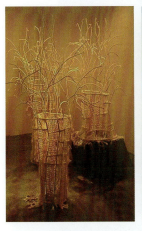

图 4-107

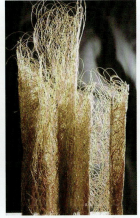

图 4-108

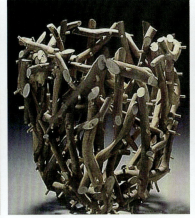

图 4-109

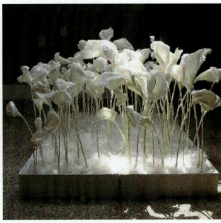

图 4-110

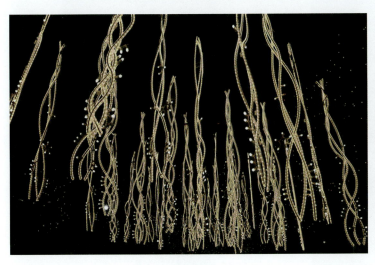

图 4-111

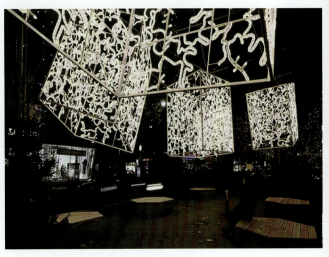

图 4-112

THREE-DIMENTIONAL COMPOSITION

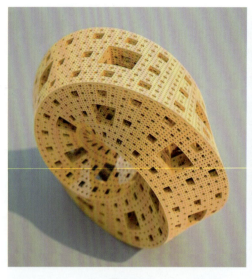

图 4-113

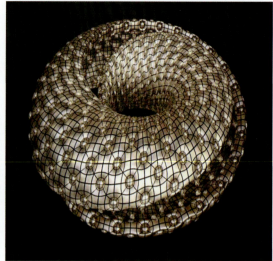

图 4-114

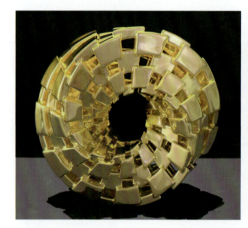

图 4-115

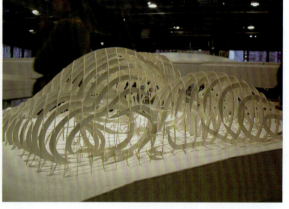

图 4-116

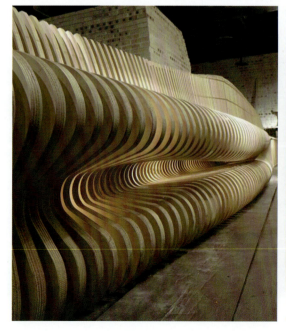

图 4-117

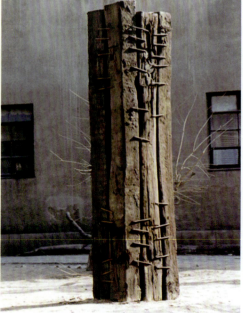

图 4-118

第4章 | 立体构成的表现形式

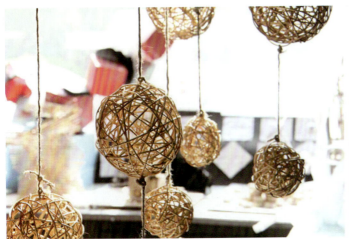

图 4-119

图 4-120

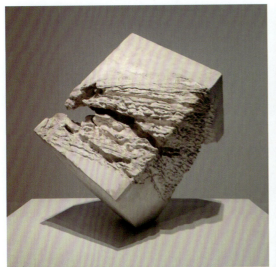

图 4-121

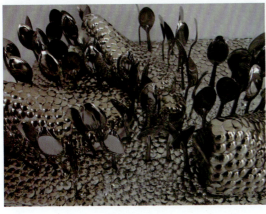

图 4-122

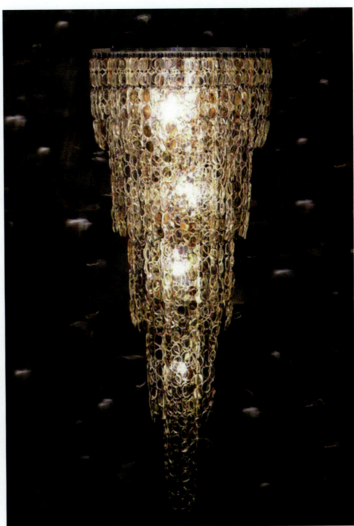

图 4-123

THREE-DIMENTIONAL COMPOSITION

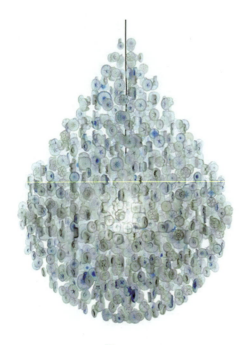

图 4-124

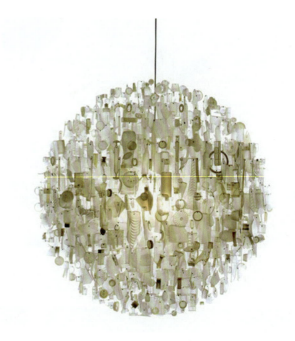

图 4-125

4.5.3 综合立体构成的色彩

立体构成是现代艺术设计的基础之一，色彩自然也是重要的构成要素，在立体构成中具有举足轻重的地位。综合立体构成的色彩运用与平面构成有着较大的区别，它的色彩会受到光影、材料质地、肌理等因素的影响而更加富于变化，同一色彩在不同的形态中会呈现不同的色彩感觉和造型效果。

综合立体构成中对色彩的运用要注意两点：首先，综合立体构成是一个丰富且多变的立体形态，随着距离远近、角度的不同和物体本身的起伏，它的色彩关系也会发生细微的变化；其次可运用不同方向投射过来的光线以及暗部的色彩产生视觉上的变化，来增强构成形态的艺术美感（图 4-126 ~ 图 4-135）。

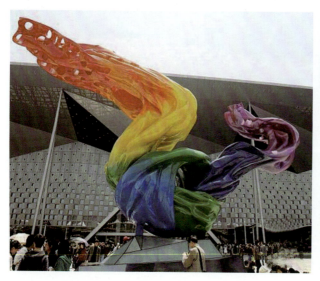

图 4-126

图 4-127

第 4 章 | 立体构成的表现形式

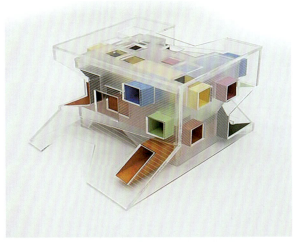

图 4-128

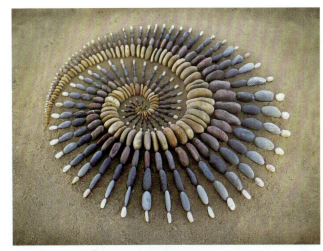

图 4-129

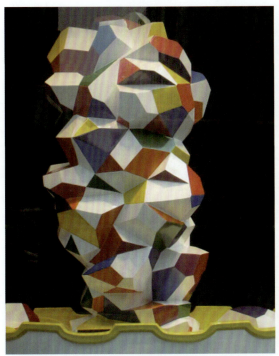

图 4-130

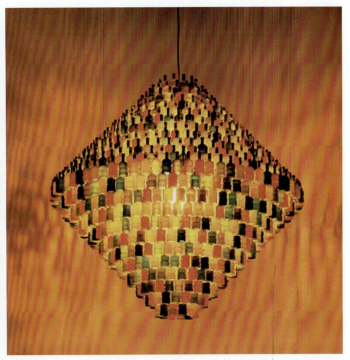

图 4-131

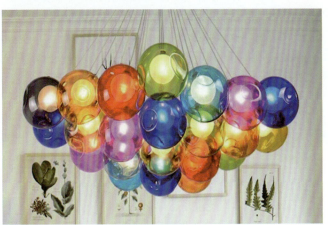

图 4-132

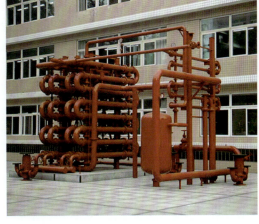

图 4-133

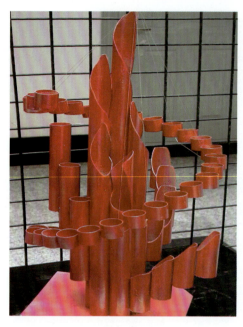
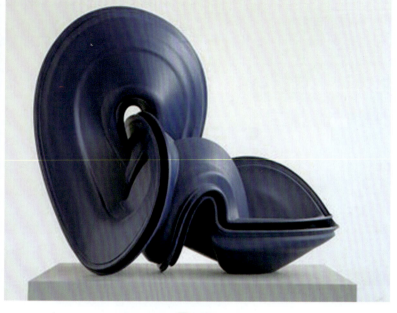

图 4-134　　　　　　　　　　　　　　　　图 4-135

4.5.4　综合立体构成的主题教学

主题教学是一种生动、形象、直观的教学方式，强调"概念认知、方法体验、能力培养"，注重研究过程，着重培养学生对原理与方法的掌握，引导学生根据自己的需求，建立适合自身特点的知识框架，设计全新的探索过程。在过程中学习方法，积累信息，捕捉灵感，通过合理、有效的研究过程最终得出能反映学生综合能力的结果。

1. 立体构成主题教学内容体系

将主题教学方法融入综合立体构成的创作，大致包含以下 3 个内容体系。

（1）概念认知体系。以主题为中心线索，确立基本概念，再扩展相关设计元素概念，在师生相互研讨中形成具有独创性的全新设计观念。

（2）思维体验体系。教师在开课前设计主题，学生根据各自对主题的不同理解，寻找构成主题的元素，然后将这些元素运用到自己的构成设计中。从最初的设计构思元素到模型的制作全过程，强调学生在不同阶段的独立练习，从构成课题分析、元素提炼、造型分析、技术分析四方面进行思维体验、关系逻辑体验、造型语言体验。

（3）表达实践体系。主题教学强调工作室中大量的分析、研究、探讨工作，强调课程体系中知识点的联系性和学习方法的研究性，注重教师与教师、学生与学生的合作探究、教学互动，充分讨论与沟通、交流。

2. 立体构成主题教学基本程序

（1）确立主题。根据学习进程中要解决的问题，确立有适度范围的、能够进行拓展研究的主题。

（2）构想研究。针对主题特点，探索、尝试各种不同的造型可能。从文化特征、结构肌理、技术工艺、表达方式等诸方面自由地进行探索和实验研究。

（3）创意设计。在前阶段对主题的全面研究基础上，将获得的丰富资料和设计元素从设计理念、艺术语言、表现形式等方面进行创意设计研究，最终形成能够体现主题思想的富有个性和原创力的构成设计方案。

（4）工艺制作。根据设计方案，选择能够使设计方案得以实现的技术手段、创作方法，对各种工艺技术的特点与方法进行研究与实验，从而使设计方案得以艺术性地呈现。

（5）展示交流。清晰完整地阐释设计作品的形式与内涵，把主题研究与创作的整个过程和最终结果以合理的方式进行展示，并通过与观众的交流及信息回馈，改进教学与创作。

3. 立体构成主题教学案例

立体构成主题教学案例如图 4-136 ~ 图 4-145 所示。

第 4 章 | 立体构成的表现形式

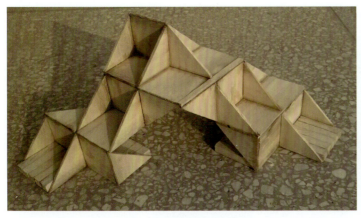

图 4-136

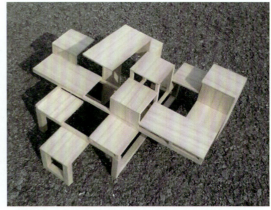

图 4-137

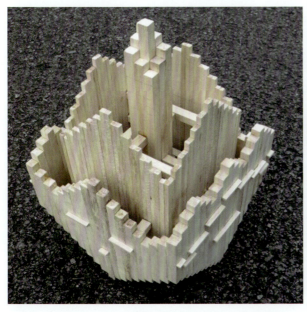

图 4-138

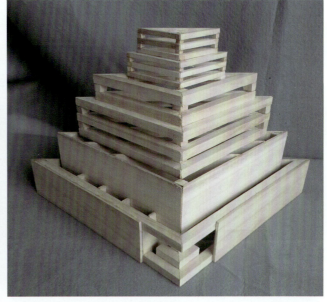

图 4-139

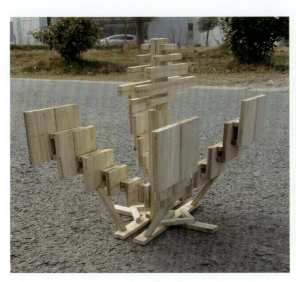

图 4-140

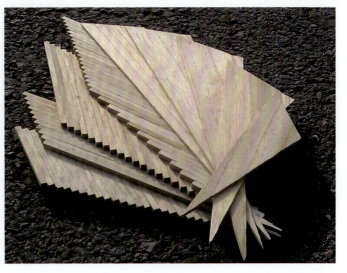

图 4-141

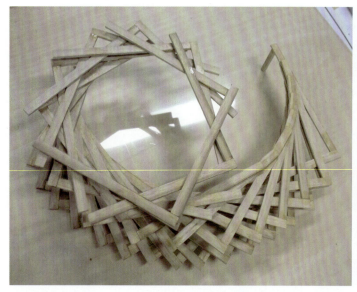

图 4-142

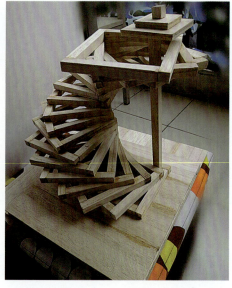

图 4-143

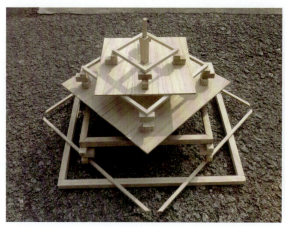

图 4-144

图 4-145

（1）主题——阶梯。

阶梯，即台阶和梯子，是生活中较为常见的一种构造形式。阶梯的形态多种多样，可构成阶梯形式的材料与构造也变化万千，但无论怎样变化，其造型方式均遵循以下规律。

①具有显著的向上或向下的动势，并由此产生距离（高度）。

②有较强的节奏感与韵律感，并适度体现重复、连续、虚实、轻重、厚薄、色彩及材质对比、转折、大小、纵横交错等形式特征要素。

③有丰富的层次变化。

（2）作业要求。

①以阶梯为主题，针对阶梯形式展开资料分析及研究，分析其规律及形式特征，并以此为依据设计制作一个木构架。该木构应体现清晰的主题含义，并符合阶梯主要特征。

②尺寸：400 mm×400 mm×400 mm 范围内。

③材料：白松方木条／板，规格 10 mm×10 mm×1 000 mm，5 mm×5 mm×1 000 mm，55 mm×3 mm×1 000 mm。

④工艺：裁纸刀、锯条切割，细砂纸打磨，502 万能胶黏合。

（3）评价标准。

①学生的造型认知及表达能力。

②学生对主题设计方法的理解掌握程度。

③学生对设计程序及表现方法的理解掌握情况。

④学生对材料及工艺的掌控能力。

⑤学生的语言表述能力。

思/考/与/实/训

1. 软线构成训练
（1）作业要求：利用棉、麻、丝、化纤等软线材构成1个立体形态。
（2）作业尺寸：不限。

2. 硬线构成训练
（1）作业要求：利用木条、金属条、塑料管等硬线材构成1个立体形态。
（2）作业尺寸：不限。

3. 半立体构成之不切多折、一切多折、多切多折各3个
（1）作业要求：切割、折屈加工。
（2）作业尺寸：100 mm×100 mm。

4. 层面排列构成1组
（1）作业要求：基本面形的排列、组合。
（2）作业尺寸：不限。

5. 板式插接构成1组
（1）作业要求：几何形或自由形的插接构成。
（2）作业尺寸：不限。

6. 柱式构成1个
（1）作业要求：直线或曲线折屈、压屈加工。
（2）作业尺寸：120 mm×120 mm×350 mm。

7. 多面体变异构成1个
（1）作业要求：切去顶角或顶角凹陷的多面体造型。
（2）作业尺寸：直径150 mm。

8. 单体集聚构成1组
（1）作业要求：运用各种几何单体进行集聚练习。
（2）作业尺寸：不限。

9. 块立体构成之单体切割
（1）作业要求：利用立方体进行各种方式的切割训练。
（2）作业尺寸：不限。

10. 块立体构成之单体增减
（1）作业要求：利用相同或不同单体进行组合构成。
（2）作业尺寸：不限。

11. 综合立体构成训练
（1）作业要求：利用线、面、块等不同构成形态进行构成创意，材料不限。
（2）作业尺寸：不限。

第 5 章 立体构成的技术要素与步骤

CHAPTER 5

学习目标

1. 熟练掌握立体构成的程序方法及基本技术工艺，能应用不同材料进行创意表达；
2. 初步了解3D打印加工方式；
3. 熟悉木材加工方法，能用简单榫卯结构进行立体形态构成；
4. 热爱劳动、知行合一，提升实践动手能力，具备精益求精的工匠精神。

5.1 创意和计划

设计者在创作之初总会赋予立体构成作品以一定的设计意识和理念，而这种设计理念必须通过作品表达出来。因此，表达什么、如何表达就是设计者必须仔细斟酌的问题，而这个斟酌的过程就是设计者的创意过程，创意过程孕育出立体构成作品的灵魂和生命，同时也从根本上体现出设计作品的价值与审美。

设计者的创意来源多种多样，平时积累的大量经验有助于设计者进行形象塑造。设计者根据创意来源想象、创作出新的形象，并进行深入刻画（图 5-1 ~ 图 5-6）。

计划是将构思的意图与理念的表现具体化，并确定其形象的视觉语言表现。要从整体上考虑形象的造型、色彩及材料的选择、规格尺寸（图 5-7 和图 5-8）。计划的实施不仅要考虑主观因素，更要考虑客观因素，因为客观条件往往制约着设计作品的表现和制作。

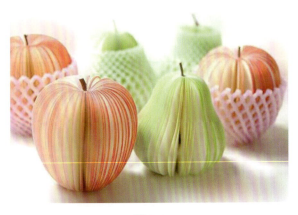

图 5-1

第 5 章 | 立体构成的技术要素与步骤

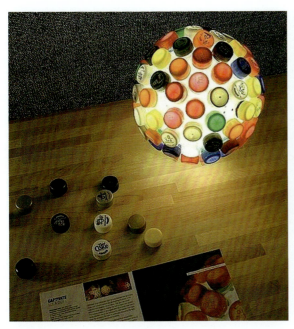

图 5-2

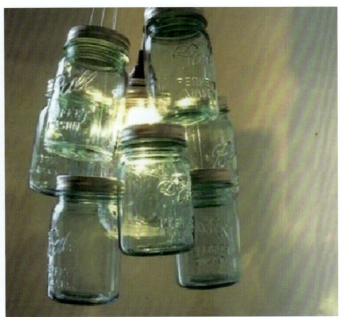

图 5-3

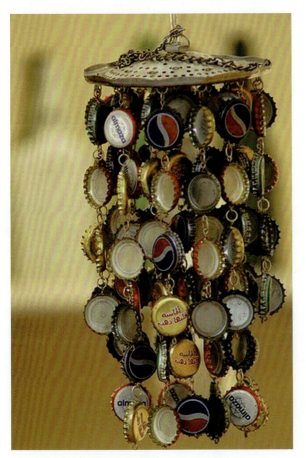

图 5-4

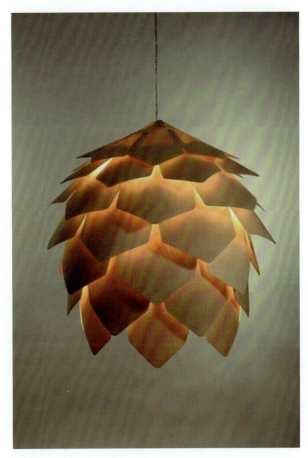

图 5-5

081

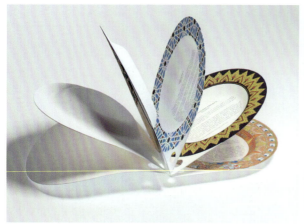
图 5-6

图 5-7

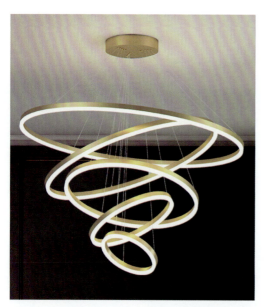
图 5-8

5.2　图样与选材

将设计构思所表现的对象造型及大小绘制成图样，有利于不同部件的组装，并能决定最终的组装方法，还能在整体上再一次检验设计构思及尺寸的可行性、正确性。

在此过程中，设计者可以不断发现新的问题构思，甚至可能产生新的设计方案。

材料的选择在设计创意形成之初就已经开始了，但随着设计的深入，具体操作实施的过程还会经历多次材料的对比选择。恰当的材料不仅能展现出作者的设计创意，同时还能产生强烈的艺术感染力，与立体构成作品融为一体、相得益彰（图 5-9 ~ 图 5-13）。

选材时必须充分考虑材料的特性、肌理效果、材料的价格、材料加工的难易程度及对材料的充分利用，尤其是要将材料的质感与作品艺术风格相结合，同一设计采用不同的材料往往会有截然不同的作品表现（图 5-14 ~ 图 5-16）。

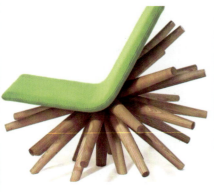
图 5-9

图 5-10

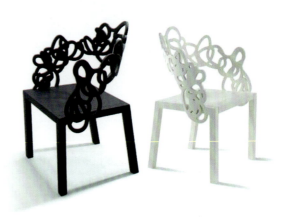
图 5-11

图 5-12

图 5-13

图 5-14

图 5-15

图 5-16

5.3　测量和放样

测量与放样是立体构成作品制作的两个相互关联的重要过程。测量是放样的基础，如果测量不准确，放样就可能使作品走样，也就不可能体现设计的意图和风格。只有测量准确，放样才有依据，才能忠实于原有的设计意图。测量需要工具，一般用直尺来量测物体、形状之间的距离。放样指精确地将设计图纸放大到选定的材料上，如果要制作数量较多且形状相同的部件，可先制作一个样板，以此样板为模板，将形状绘制于所选定的材料上。同时，在放样的过程中要特别注意材料的充分利用，避免浪费。

放样时必须针对各种不同材质的特性采用不同的方法。只有这样才能做到有效放大不走样，为制作提供保证（图 5-17 和图 5-18）。

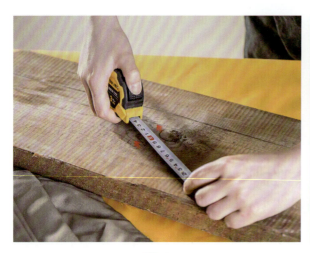
图 5-17

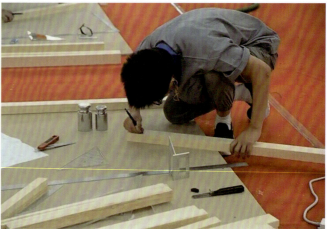
图 5-18

5.4 初加工与精加工

放样完成，就可利用各种切割方法将材料加工成毛坯，这是初加工的主要任务。

切割可分为直线切割、曲线切割和钻孔等方式，选择何种方式进行切割主要依据材料及设计要求。

直线切割要选择适合的材料和工具，如波纹板、皮革、吹塑纸可用直尺和美工刀进行切割，木质和金属板材则用锯、剪刀等进行切割。（图 5-19）

曲线切割往往借助于样板进行。可在易于切割的皮革、卡纸板上用美工刀切割；薄木板、塑料板则用钢锯；布匹、皮革等材料可使用各种剪刀进行切割。（图 5-20）

钻孔的关键是确定圆心的位置（通常以十字铅线为标志），并根据不同材料的厚度、硬度选择合适的钻头和工具。如果在比较薄的板材上钉孔，可采用钢质孔套进行切割。（图 5-21）

精加工即在初加工的基础上将各构件进行进一步的加工、打磨，提升构件精度及表面质量，确定构件的完备性和组合的吻合性，必要时可对构件进行必要装饰以丰富作品的表现力。（图 5-22）

图 5-19

图 5-20

图 5-21

图 5-22

3D 打印也是进行设计方案加工的一种先进、高效的手段，它是一种增材制作形式，需要预先设计数字模型，通过分层打印加工、迭加生成 3D 实体，3D 打印机是它的核心设备。

3D 打印教程

与传统模型制作相比，3D 打印具有制作精度高、制作周期短、节约成本等显著优势，3D 打印的材料也逐渐扩展到金属、塑料、陶瓷和高分子聚合物等。3D 打印技术在产品设计、建筑设计、机械制造、生物医学等方面都有较为普遍的应用，随着技术的进一步成熟，势必会迎来更广阔的发展空间（图 5-23 ~ 图 5-26）

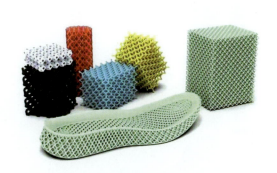

图 5-23

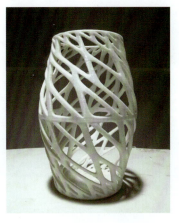

图 5-24

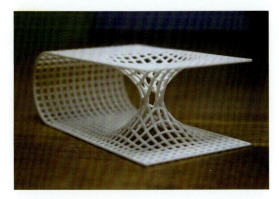

图 5-25

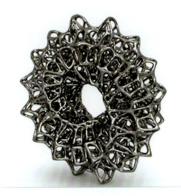

图 5-26

THREE-DIMENTIONAL COMPOSITION

5.5 成型与组接

成型是指通过不同的加工方法和工艺改变物体的形状，获得所需要的设计形态。在成型前，一定要根据所选用的材料，准备好成型的工具并选用最恰当的成型工艺，如图5-27为木材热弯工艺，图5-28为金属焊接工艺。

组接就是将经过加工成型的各部分材料或形态通过不同的组合方法接合成一个整体的过程。由于构件材料、形态、尺寸等方面的不同，其组装方法也不同。组接时要遵循科学、合理、简便的原则（图5-29和图5-30）。

图 5-27

图 5-28

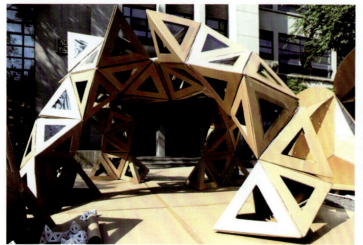

图 5-29

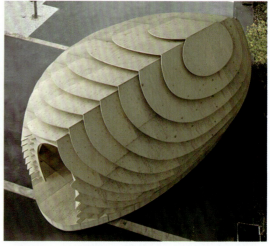

图 5-30

5.6 抛光与上色

抛光就是指通过抛光打磨将组接完成的作品进行各接口的再一次咬合衔接，使接口处能光滑平整（追求粗糙等特殊肌理效果的除外）（图5-31和图5-32）。

根据立体形态创意的需要，对有些设计形态进行色彩处理有利于增强其艺术感染力。而要达到理想的效果，除具备色彩基础知识和色彩表现技能外，还需对漆类材料特性有一定的了解，并掌握其操作要领和技巧。只有程序合理、操作到位，才能保证施色的质量（图5-33和图5-34）。

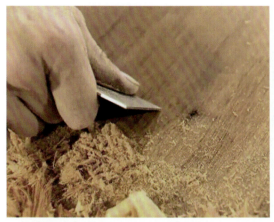

图 5-31

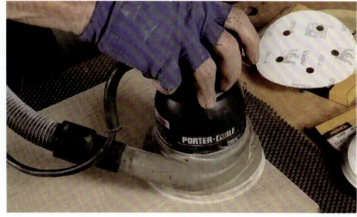

图 5-32

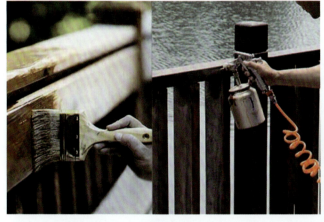

图 5-33

图 5-34

5.7　实例制作

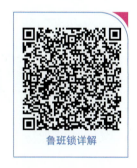

鲁班锁详解

本小节以孔明锁的制作为例，介绍立体构成当中常用到的木质材料及加工工艺。孔明锁也叫八卦锁、鲁班锁，是中国古代民族传统的土木建筑固定结合器，也是广泛流传于中国民间的智力玩具，还有"别闷棍""六子联芳""莫奈何""难人木"等叫法，不用钉子和绳子，完全靠自身结构的连接支撑，看似简单，却凝结着古人不平凡的智慧（图 5-35）。

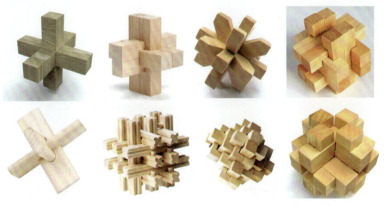

图 5-35

孔明锁的结构、形式、原理在现代设计中也有很好的应用，例如上海世博会山东馆的光电鲁班锁，榫卯结合 LED 模块形成 30 个显示面（图 5-36）；中式家具设计中的木制构件通过榫卯传力，均衡地分配给家具其他部件，并且随家具整体的热胀冷缩，保证家具结构稳固而不易开裂松动（图 5-37）。

最常见的 6 根构件组成的孔明锁制作及加工工艺如下：

（1）绘制孔明锁的 6 根构件图（图 5-38）。

（2）制作孔明锁的材料和工具（图 5-39）。

制作材料：方木条 20 mm×20 mm×650 mm 1 根；

制作工具：钳工台钳、钢锯，锉刀，凿子或者刻刀，钉锤，钢板尺，直角尺、铅笔、橡皮、砂纸等。

（3）制作工艺过程。

1）下料：将 20 mm×20 mm×650 mm 长的木条截成 20 mm×20 mm×100 mm 长的木条 6 根。

使用工量具：钢板尺、直角尺、铅笔，钢锯、砂纸。

注意：木条上有结疤时尽量让过去不要让它出现在锯口处，锯割截断后清理断面棱边的毛刺。

2）画线：分别画出沿木条长棱和短棱方向的中心线，四个面都要画，按照各构件图上的尺寸，将加工过程需要去掉的部分用铅笔打上"×"标记（共有五根构件需要画，如图 5-40 和图 5-41 所示）。

注意：线条要细一些，以免锯割加工时误差太大。

使用工量具：钢板尺、直角尺、铅笔。

3）粗加工（锯、凿）：将构件夹持在钳工台上，使用钢锯沿画线的内侧切割，然后把锯开的中间部分凿去（图 5-42）。

注意：不能把线锯掉，锯片、凿子要垂直。

4）精加工（锉削）：把锯切、凿切的面锉平整，尺寸修到位，同时注意保证相互平行、垂直的平面之间的关系不能发生变化。

使用工量具：木锉、钢锉、钢板尺、游标卡尺、直角尺。

组合测试及修正：用锉刀仔细修整，直至能较紧密组合。

按照同样的加工方法，完成另外需要切割的 4 根构件。

5）组装完成（图 5-43）。

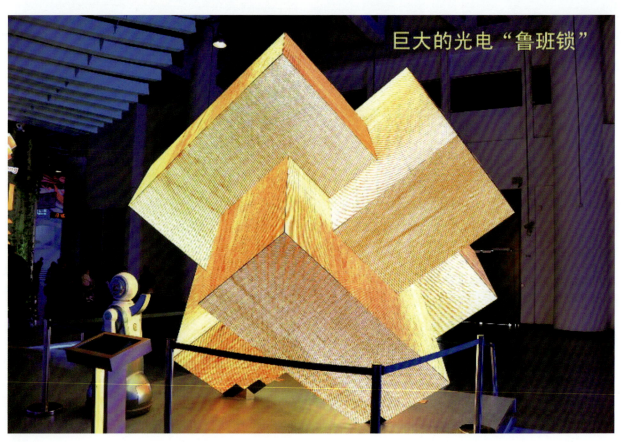

图 5-36

第 5 章 立体构成的技术要素与步骤

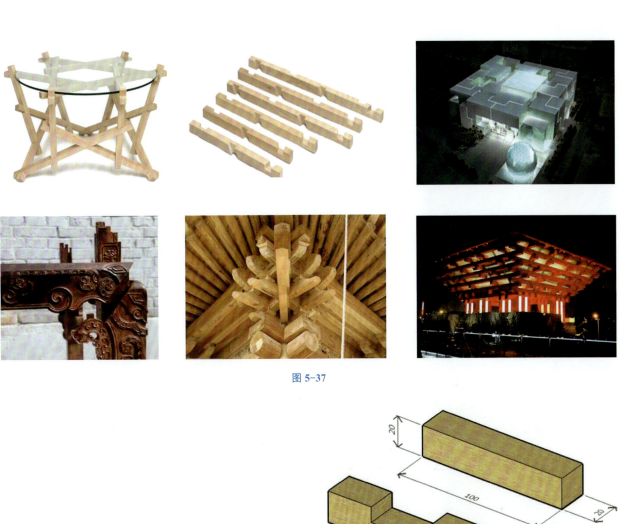

图 5-37

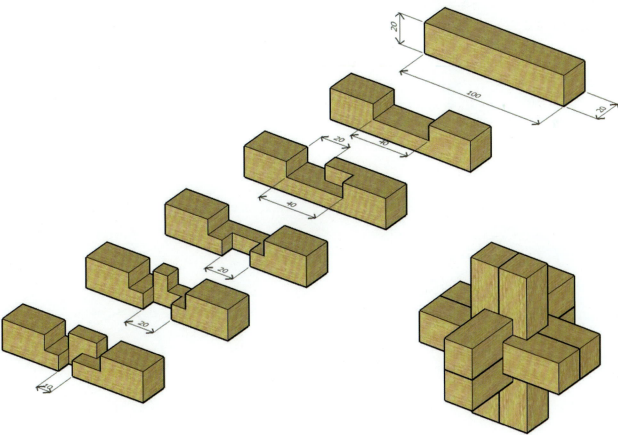

图 5-38

089

THREE-DIMENTIONAL COMPOSITION

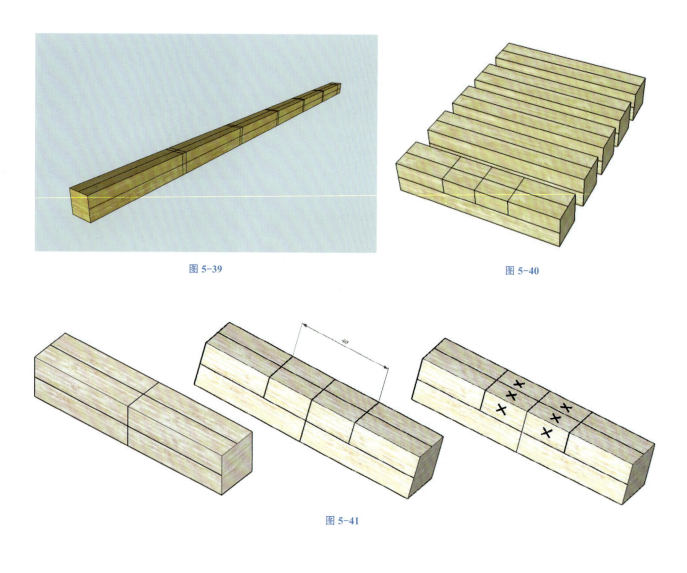

图 5-39

图 5-40

图 5-41

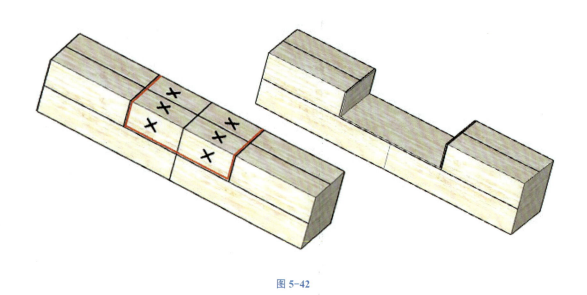

图 5-42

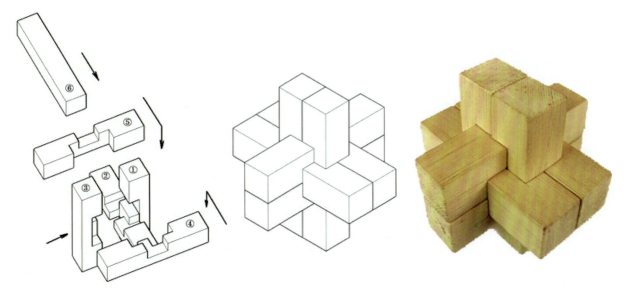

图 5-43

===== 思/考/与/实/训 =====

1. 创意的计划与选定,试图在同一个选题中尝试不同创意并进行比较。
2. 同一创意的不同材料表现,相同材料的不用工艺表现。
3. 尝试利用 3D 打印加工方式完成一件构成作品。
4. 熟悉木材加工方法,在 6 构件孔明锁案例基础上尝试完成相似结构更加复杂的组合体。

第 6 章 立体构成在设计中的应用

学习目标

1. 熟悉立体构成在各类设计中的运用,理解其中的构成语言;
2. 了解传统元素在当代设计中的创新应用;
3. 借鉴传统,勇于创新,建立以人为本的设计理念。

6.1 立体构成在产品设计中的应用

产品具有使用功能和审美功能双重属性,其审美功能显示出越来越重要的作用,是产品的高品质性能的外在体现。构成产品形式审美特征的因素有技术因素(材料、结构、工艺等)、艺术因素(形式美法则)以及社会环境因素等。

随着社会的不断发展,科学技术水平日新月异。当技术对于产品来说已经不构成主要瓶颈时,形式审美就显示出越来越重要的作用,其在产品形式上表现为秩序、和谐等基本的形式美,用于满足消费者的审美趣味。当然,产品设计的形式美不可能有绝对自由,要受到材料、结构、工艺等技术上的制约;另外,产品设计的形式还必须与使用功能、操作性能紧密地结合在一起,实现功能性与视觉形式的有机结合。产品外在形式是内在功能的承载与表现。

产品设计的目的是创造有意味的形式,必然要求符合形式美的基本法则。合理运用立体构成的原理以及形式美法则,通过采用适当的材料,运用合理的加工手段并且以恰当的内、外结构形式来传达产品的使用功能,使产品在满足使用功能的同时给人以美的享受(图6-1~图6-45)。

第 6 章 | 立体构成在设计中的应用

图 6-1

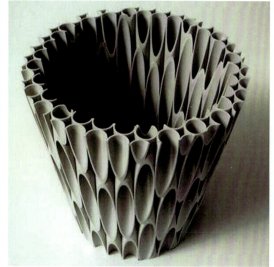

图 6-2

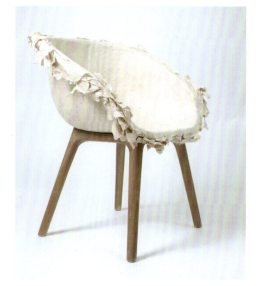

图 6-3

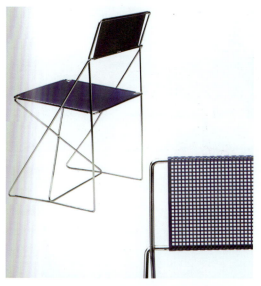

图 6-4

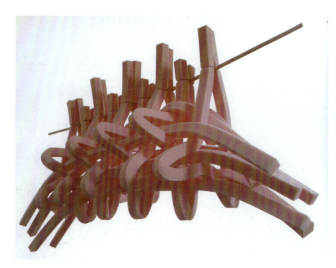

图 6-5

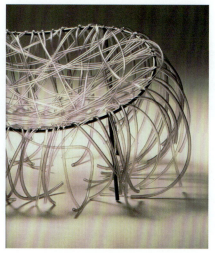

图 6-6

THREE-DIMENTIONAL COMPOSITION

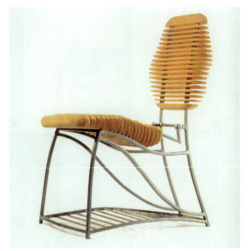

图 6-7

图 6-8

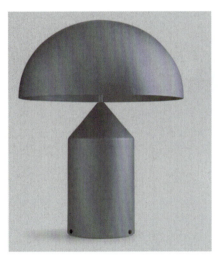

图 6-9

图 6-10

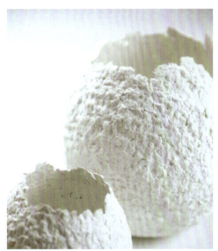

图 6-11

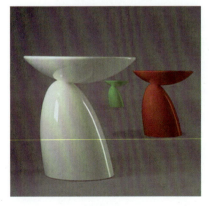

图 6-12

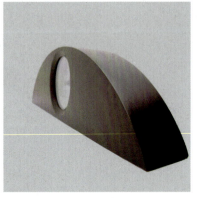

图 6-13

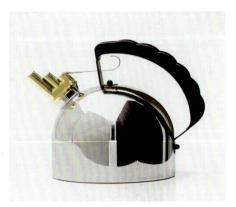

图 6-14

第 6 章 | 立体构成在设计中的应用

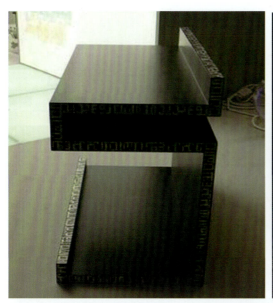

图 6-15

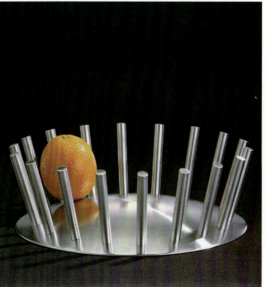

图 6-16

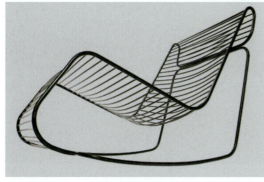

图 6-17

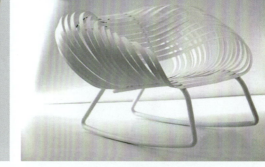

图 6-18

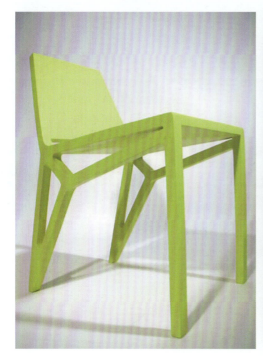

图 6-19

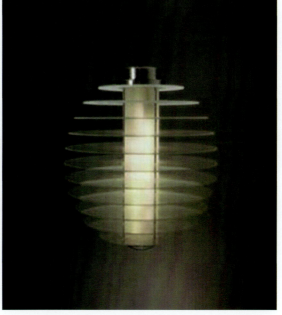

图 6-20

THREE-DIMENTIONAL COMPOSITION

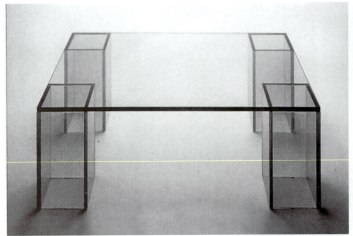
图 6-21

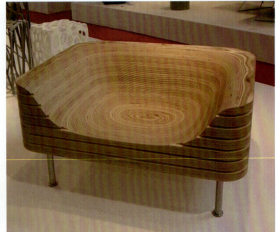
图 6-22

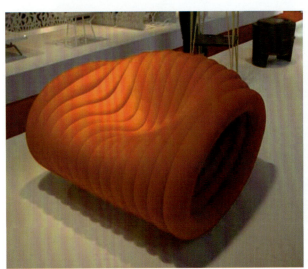
图 6-23

图 6-24

图 6-25

图 6-26

第 6 章 | 立体构成在设计中的应用

图 6-27

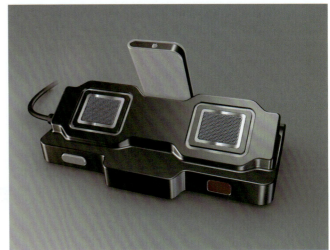

图 6-28

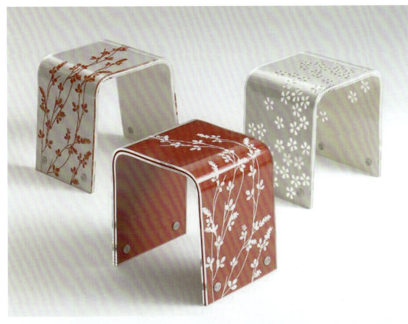

图 6-29

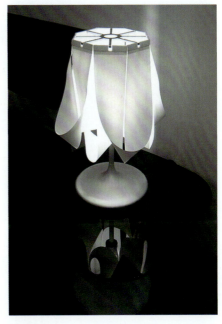

图 6-30

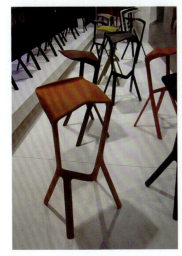

图 6-31

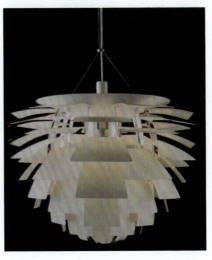

图 6-32

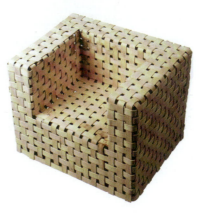

图 6-33

097

THREE-DIMENTIONAL COMPOSITION

图 6-34

图 6-35

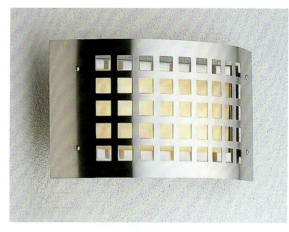

图 6-36

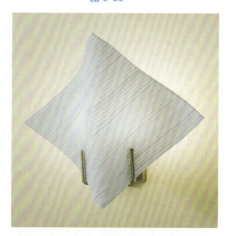

图 6-37

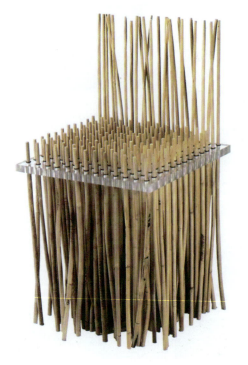

图 6-38

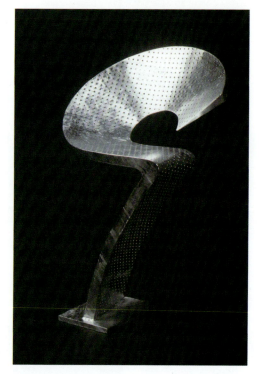

图 6-39

第 6 章 立体构成在设计中的应用

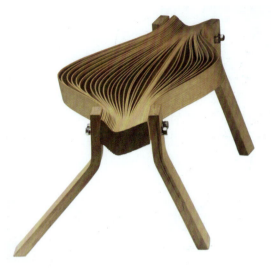

图 6-40

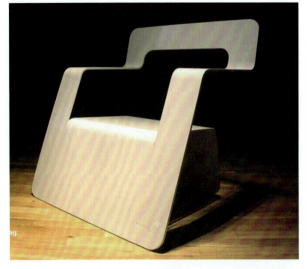

图 6-41

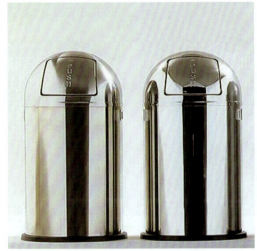

图 6-42

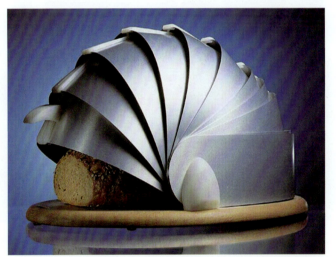

图 6-43

图 6-44

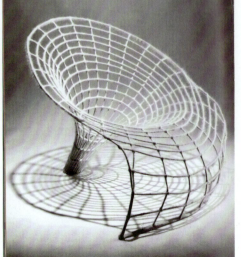

图 6-45

THREE-DIMENTIONAL COMPOSITION

6.2 立体构成在环境艺术中的应用

现代城市空间设计非常注重满足人的生理、心理及精神上的各种需求，强调人与自然环境和谐共生、天人合一的理念。

对于立体构成的抽象形态，在材料、尺度、位置等方面稍作调整就可成为不同内容、不同功能的应用性设计。同样，在环境艺术中可以发现大量运用立体构成方法的设计，这些作品在点、线、面、空间、光影等要素运用方面都有很高的艺术技巧。我们可以通过对这些作品的学习，进一步提高对美的认识能力和对抽象形态的把握能力，从而更好地进行各种应用设计（图6-46～图6-62）。

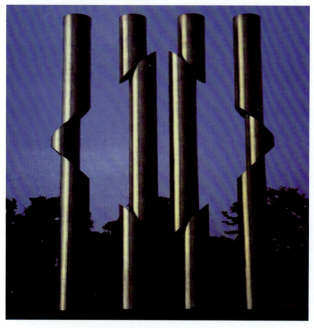

图6-46

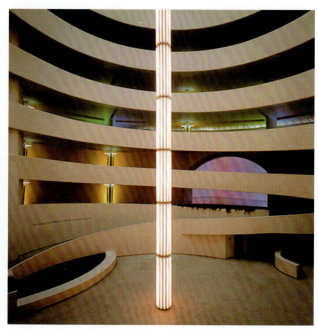

图6-47

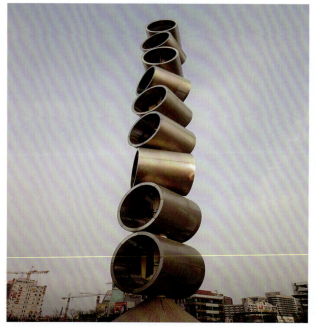

图6-48

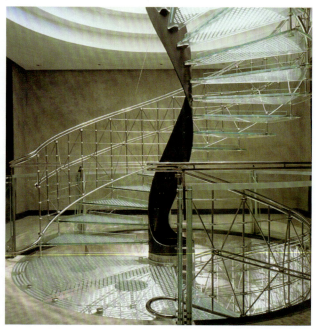

图6-49

第 6 章 立体构成在设计中的应用

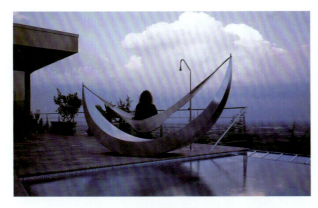

图 6-50

创意景观雕塑作品

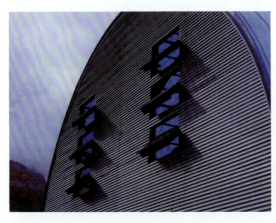

图 6-51

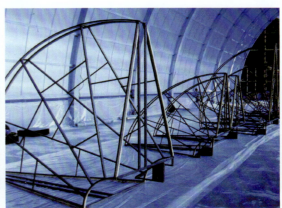

图 6-52

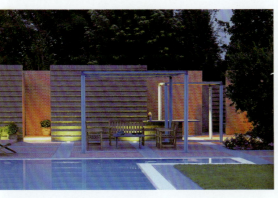

图 6-53

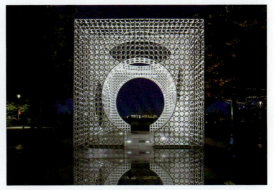

图 6-54

图 6-55

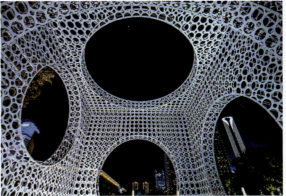

图 6-56

THREE-DIMENTIONAL COMPOSITION

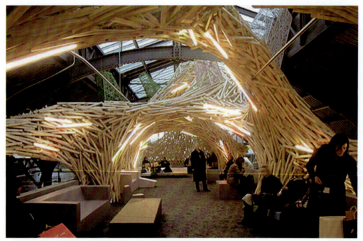

图 6-57

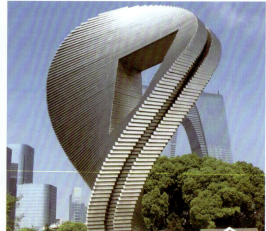

图 6-58

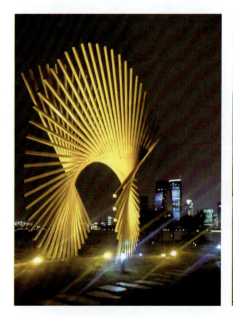

图 6-59

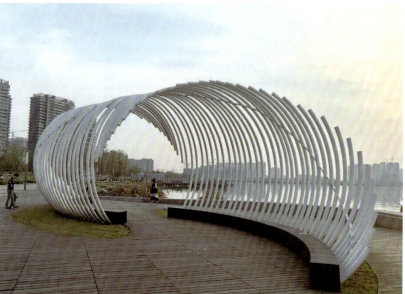

图 6-60

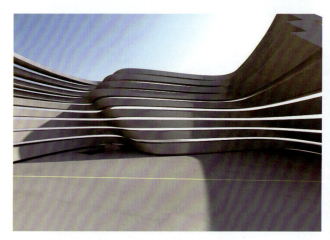

图 6-61

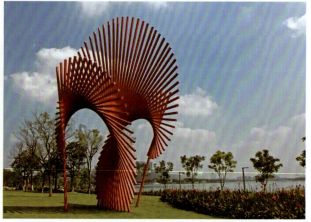

图 6-62

6.3 立体构成在展示设计中的应用

展示设计是以传达、沟通和交流为主要目的的形象宣传,并为这一宣传活动提供环境空间设计。现代商业空间的展示手法各种各样,展示形式也五花八门。动态展示是现代展示中备受青睐的展示形式,它有别于传统的静态展示,具体有活动式、操作式、互动式等。观众不但可以触摸、操作展品,制作标本和模型,更重要的是可以与展品互动,更加直接地了解产品的功能和特点。由静态陈列到动态展示,能调动参观者的积极参与意识,使展示活动更丰富多彩,取得好的效果。

动态展示普遍运用于大型、固定的展示空间,如展览馆、博物馆等。采用高新技术和现代化的展示手段使科技馆更符合时代的要求。展示方式主要分为两类:一是虚拟的空间流动,通过高新技术手段形成空间上的变化,使空间成为一种流动的空间,使人感觉在里面穿梭,仿佛在空间中漫游;二是现实的空间流动,比如整个展厅的旋转,广告宣传车的移动宣传。这些都使展品和观众更接近,更好地为产品做了宣传。

现代展示陈列应该拓宽以前的单一的展示产品的做法,塑造完整的人性化空间。它必须具备的几个展示空间是:商品空间,如柜台、橱窗、货架、平台等;服务空间;顾客空间。在整个展示空间中调动一切可能配合的因素,在造型设计上尽量做到有特色,在色彩、照明、装饰手法上力求别出心裁,在布置方式上将展示陈列生活化和人性化、现场化,在参观方式上提倡观众动手操作体验,积极参加活动,形成互动,还可以在展区内设立招待厅、休息室或赠送小礼品、发送宣传手册等,使整个展示空间和过程完整,使人感觉不是在看商品展出,而是一种享受。

将立体构成的原理与形式美法则运用于展示设计,有利于营造出符合审美习惯的空间,从形式感上首先引人注目,从而更好地实现展示的设计意图(图6-63~图6-76)。

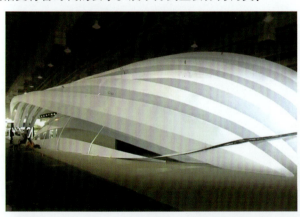

图6-63

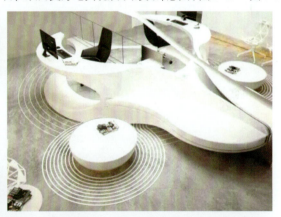

图6-64

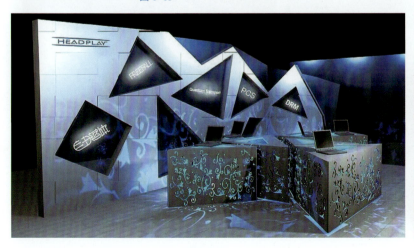

图6-65

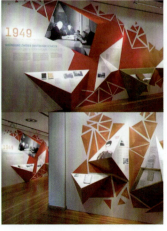

图6-66

THREE-DIMENTIONAL COMPOSITION

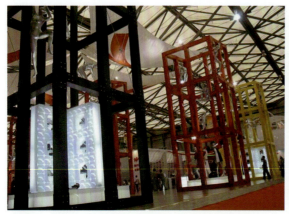

图 6-67

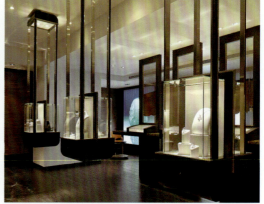

图 6-68

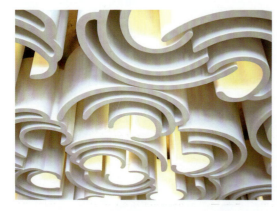

图 6-69

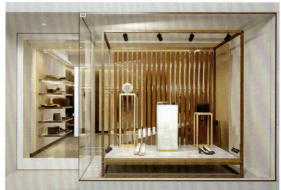

图 6-70

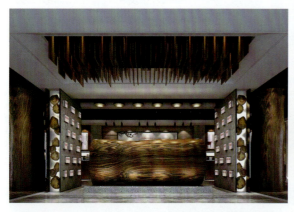

图 6-71

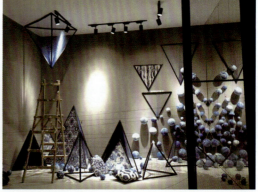

图 6-72

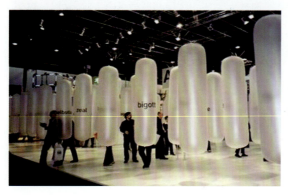

图 6-73

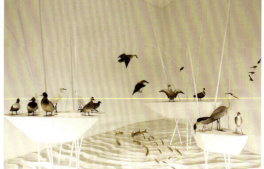

图 6-74

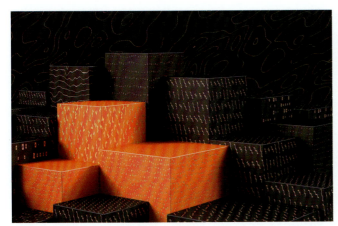

图 6-75

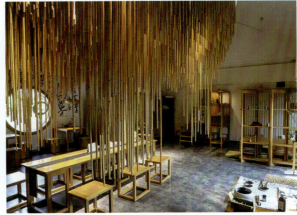

图 6-76

6.4 立体构成在服装设计中的应用

服装设计是一门集服装实用性、功能性和艺术性为一体的综合性造型艺术。立体构成艺术作为研究服装形态和服装面料的造型手段，在服装设计中起着十分重要的作用。以构成艺术的角度去看待服装，用构成艺术的表达方法设计服装，可以进一步加深对服装设计原理的理解，挖掘服装的空间造型潜力，从而丰富服装的艺术表现内涵。通过服装设计的构成艺术表现，也可以使服装的设计创作从构成艺术中获得启示、创新和美感，进而使服装在满足功能需求的同时，真正成为表达情感和传递造型美的艺术载体。

服装设计中，小至纽扣、面料的圆点图案，大至服装饰品都可被视为一个可被感知的点。我们理解点的特性后，在服装设计中恰当地运用点的功能，富有创意地改变点的位置、数量、排列形式、色彩以及材质等特征，就会产生具有视觉冲击力的艺术效果。

服装设计中的线条可表现为外轮廓造型线、剪辑线、省道线、褶裥线、装饰线以及面料线条图案等。服装的形态美的构成，无处不显露出线的创造力和表现力。法国时装设计师迪奥在服装的线条设计上具有独到的见解，他相继推出了著名的时装轮廓 A 型线、H 型线、S 型线和郁金香型线，引起了时装界的轰动。在设计过程中，巧妙改变线的长度、粗细、浓淡等比例关系，可以产生丰富多彩的构成形态（图 6-77～图 6-81）。

在服装设计中轮廓及结构线和装饰线对服装的不同分割产生了不同形状的面。同时，面的分割组合、重叠、交叉所呈现的平面又会产生出不同形状的面。它们之间的比例对比、肌理变化和色彩配置，以及装饰手段的不同应用，能产生风格迥异的服装艺术效果。

体是自始至终贯穿于服装设计中的基础要素。设计者要树立起完整的立体形态概念。一方面服装的设计要符合人体的形态以及运动时人体的变化的需要，另一方面通过对体的创意性设计也能使服装别具风格。例如日本时装设计师三宅一生（Issey Miyake）就非常擅长在服装设计中创造出具有强烈雕塑感的服装造型，他对体在服装中的巧妙应用，形成了个人独特的设计风格。

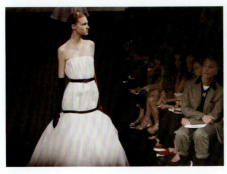

图 6-77

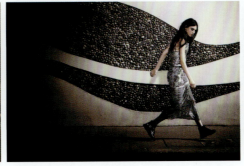

图 6-78

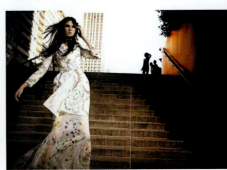

图 6-79

THREE-DIMENTIONAL COMPOSITION

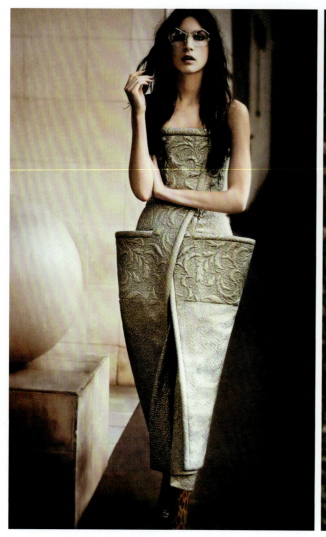

图 6-80

图 6-81

思/考/与/实/训

1. 寻找传统元素在当代设计中的创新应用案例,分析其设计语言、构成形式。
2. 立体构成中包含创造形态的材料、结构和工艺等因素,思考如何将这些因素有机地结合并进行设计创作。

参考文献

[1] 陈立勋,叶丹. 三维造型基础[M]. 哈尔滨:黑龙江美术出版社,2006.
[2] 刘浪. 立体构成及应用[M]. 长沙:湖南大学出版社,2004.
[3] 丹麦艺术设计学院. 丹麦设计集锦[M]. 石家庄:河北教育出版社,2004.
[4] 赵殿泽. 立体构成[M]. 沈阳:辽宁美术出版社,1997.
[5] 沈黎明. 现代立体形态设计[M]. 上海:东华大学出版社,2004.
[6] 辛华泉. 空间构成[M]. 哈尔滨:黑龙江美术出版社,1992.
[7] 边少平,薛慧峰. 立体构成[M]. 南京:南京大学出版社,2015.
[8] 陈罗辉,张琳. 立体构成[M]. 北京:北京理工大学出版社,2013.
[9] 廖师思,李敏. 立体构成[M]. 哈尔滨:哈尔滨工程大学出版社,2014.
[10] 王璞. 立体构成[M]. 南京:南京大学出版社,2016.
[11] 曲向梅,李娜. 立体构成[M]. 2版. 北京:北京理工大学出版社,2019.
[12] 曹宏岗,岳彤. 立体构成设计[M]. 南京:南京大学出版社,2014.